他的一生宛若一部協奏曲

古典主義交響樂的天才 × 協奏曲的巔峰締造者

劉新華，音渭 編著

跟著安魂曲見上帝！

永恆的音樂神童 莫札特

《唐璜》、《魔笛》、《安魂曲》磅礡的序曲如他的璀璨人生，
天縱之才終不敵命運捉弄，傳奇的一生如同樂曲般稍縱即逝

《小星星變奏曲》、《後宮誘逃》、《費加洛的婚禮》
每首樂曲，每部歌劇猶如他的自傳，是他平生情感的再臨

他不為永恆作曲，但卻使作品成為永恆——

U0082251

目錄

目錄

附錄　莫札特年譜

目錄

代序 —— 來赴一場藝術之約

每個人都與藝術有緣。

不管你是否懂音樂，總會有一些動人的旋律在你人生經歷的各個場合一次次響起，種進你的心裡。

不管你是否愛音樂，總會有一些耳熟能詳的名字被一次次提起，深深刻在你的腦海裡，構成你的基本常識。

總有一次次的邂逅，你愕然發現某一段熟悉的旋律是來自某一位音樂巨匠的某一首經典名曲，恰如卯榫，完成了超越時空的契合。

永恆的作品，永恆的作者，是伴隨我們的文明之路一直前行的。而這套書，便是一封跨越世紀的邀請函，翻開它，來赴一場藝術之約。

它講的是音樂家的人生，同時用人生的河流串起每一處絕妙的風景，即音樂家們的作品。他們的生命從哪裡開始，他們有怎樣的家庭、怎樣的童年、怎樣的愛情、怎樣的病痛，又怎樣成長、怎樣探索、怎樣謀生，那些偉大的作品又是在什麼情況下誕生……你會在這裡一一找到答案。

他們其實不是藝術聖壇上那一張用來膜拜的畫像，而是跟我們每個人一樣，有血有肉，有哀有樂。巴哈（Johann Bach）一生與兩位妻子結婚，生有 20 個子女，但只有 10 個

代序

存活；天才的莫札特（Wolfgang Mozart）只有短短 35 年的人生，而舒伯特（Franz Schubert）更短，只有 31 年；華格納（Wilhelm Wagner）娶了李斯特（Franz Liszt）的女兒；布拉姆斯（Johannes Brahms）是舒曼（Robert Schumann）的學生；貝多芬（Ludwig van Beethoven）中年失聰；舒曼飽受精神病的折磨……每一首曲子，都不再是唱片上的音符，而是與鮮活的生命相連繫。你從未如此真切地感受那些樂曲是由怎樣的雙手來譜寫和演奏的。

當這許多位音樂家彙集在一起，便串起了一部音樂史，他們是音樂史的鏈條上最璀璨的珍珠。每一位藝術家都不是孤立的，而是互相呼應，他們是自己傳記中的主人翁，同時又是其他傳記主人翁的背景。有時，幾位名家同時出現或前後承接，你會發現他們在時間和空間上竟如此相近，你彷彿來到了 19 世紀維也納的鼎盛時期，教堂的管風琴、酒館的樂隊、音樂廳的歌劇、貴族城堡的沙龍，處處有音樂繚繞。你與他們擦肩而過，他們正在去宮廷演奏的路上，正在教堂指揮著唱詩班，正在學院與其他派別爭論。

你的音樂素養不再停留在幾段旋律、幾個名字上，你與藝術的連繫更加緊密。你會在一場音樂會上等待最精彩的樂章，你會在子女接受音樂教育時找出最經典的練習曲，你會在某個地方旅行時說出哪位音樂家曾與你走過同一段路。

更重要的 —— 你會更加深刻地感受到藝術的美好，享受精神的盛宴。貝多芬的《命運交響曲》（*Fate Symphony*），那雷霆萬鈞的激昂力量；舒伯特的《小夜曲》，那如銀河繁星般浪漫的夢境；華格納的《婚禮進行曲》，那如天宮聖殿般的純潔神聖；柴可夫斯基（Pyotr Ilyich Tchaikovsky）的《第一交響曲》，那如海上旭日般的華美絢爛……

　　　　　　　　　　　　　　　　　　　　　　　林錡

代序

第1章 童年

早產的音樂天才

西元一七五六年一月二十七日，沃夫岡‧阿瑪迪斯‧莫札特（Wolfgang Amadeus Mozart）出生在薩爾斯堡的一個樂師家庭。

「薩爾斯堡」在德語中的意思為「鹽堡」，這個名字第一次出現是在七五五年，因附近的鹽礦和城堡而得名，當時薩爾斯堡主教主要的收入來源就是壟斷鹽的銷售。七三九年薩爾斯堡成為主教的駐地，七九八年四月二十日，應法蘭克國王查理曼的請求，教宗利奧三世將薩爾斯堡升格為大主教的駐地，管轄幾乎整個老巴伐利亞地區，即下巴伐利亞、上巴伐利亞、上普法茲如今奧地利的大部分地區。此後薩爾斯堡曾先後是屬於東法蘭克王國、神聖羅馬帝國、十五世紀後德意志民族神聖羅馬帝國的領地。

大主教埃貝哈德二世在薩爾斯堡的歷史上有著至關重要的作用。他在一二○○年至一二四六年間將封建貴族的統治權、司法權和城市的管理權集於一身，使大主教成為薩爾斯堡的最高統治者，而他也由於出色的執政能力被譽為「薩爾斯堡之父」。一三二八年在大主教的授權下，薩爾斯堡逐漸成為神聖羅馬帝國內的一個獨立國家。

莫札特的父親李奧波德‧莫札特，是薩爾斯堡非常著名的音樂家，曾經擔任薩爾斯堡宮廷樂隊的小提琴手、作

曲家和樂隊指揮。後來他還成為薩爾斯堡的宮廷樂長。

　　李奧波德先生在耶穌會接受了整整十二年的教育，他在薩爾斯堡大學攻讀過神學、哲學和法學，並獲得了哲學博士學位。他創作了很多樂曲，比如〈雪橇滑行〉《維也納套曲》、〈鄉村婚禮〉等。其中他所創作的一部〈小提琴演奏法〉更是具有廣泛的社會影響力，一直被當時的音樂界視為學習小提琴的必讀教材。良好的教育和對音樂的熱愛，促使李奧波德先生悉心地培養著自己子女的音樂技能。他內心可能希望有一天，自己的子女也可以像自己一樣成為宮廷樂隊的一員，甚至成為樂長。

　　莫札特出生的時候屬於早產，是父母的悉心照料才使他能夠順利健康成長起來。在莫札特心目中，李奧波德先生是僅次於上帝的人。他經常將「上帝第一，爸爸第二」掛在嘴邊。在童年時代，父親為自己的兒子東奔西走，付出了作為一個父親所能付出的一切。雖然在李奧波德先生晚年和莫札特就未來前途發展問題的討論上發生了一些衝突，但這絲毫沒有影響到莫札特對父親的敬重和深深的愛。

　　莫札特曾經在一封給父親的信中提道：「我對我的三個朋友充滿了信心。他們是上帝、您和我自己的智慧！」身為一名篤信天主教的虔誠教徒和一位清高的音樂天才，

他將父親擺在與上帝和自己的智慧同等重要的地位上，由此可以看出父親在莫札特生命中的特殊地位。

莫札特的母親瑪利亞曾經是修道院的養女，是一個性情溫和、無私的女人。在一七四七年十一月二十一日，她嫁給了李奧波德先生。之後他們的愛情孕育出了七個子女，但是非常不幸的是，其中有五個孩子都夭折了。莫札特是最小的一個孩子，而他的姐姐瑪利亞是第四個孩子，要比莫札特大五歲。莫札特的母親不像他的父親那樣才華卓著，但是她卻將自己的一生都無私地奉獻給了自己的丈夫和子女，晚年在陪伴莫札特尋找音樂夢想的旅途中溘然長逝。

在李奧波德先生的培養下，莫札特和姐姐瑪利亞從小就打下了很好的音樂功底。

父母對莫札特無私的愛，成為莫札特成長和成才最大的推動力。剛剛出生的小莫札特可能還不知道，一切成功的因素都已經為他準備好了，一個音樂天才將要從薩爾斯堡走向歐洲，走向全世界！

播下音樂的種子

　　李奧波德·莫札特在薩爾斯堡是頗受人尊敬的小提琴家、作曲家。可能是對音樂特別敏感，也可能是有意無意之中給孩子們種下了音樂的種子，生下來的兩個孩子，都具有非凡的音樂才華。

　　在莫札特還不到一歲的時候，李奧波德就已經發現了他的音樂才華。母親輕輕哼著搖籃曲，小莫札特就會會心地笑起來。但是當沒有音樂天賦的女僕特雷瑟爾用粗陋的聲音哼唱歌曲的時候，小莫札特就會輕撇嘴唇，露出痛苦的表情，甚至會哭起來。而當李奧波德彈奏鋼琴的時候，小莫札特會輕聲地模仿鋼琴的聲音。可當他的學生用小提琴拉出不和諧的聲音的時候，小莫札特就會如同痙攣一般地痛苦號哭。

　　孩子慢慢長大，轉眼已經三歲了。小莫札特每天在教堂的鐘聲中醒來。醒來之後，他首先回味的便是剛才那幾聲鐘聲。那鐘聲中有幾個音？兩個，還是三個？外面的鐘聲已經停了，那麼該如何確認自己的想法呢？小莫札特費力地爬起來，光著腳跟跟蹌蹌地走向鋼琴。他費盡力氣爬上椅子，然後打開鋼琴的蓋子。房間裡空無一人，沒有人能制止這個小傢伙做這麼危險的事情。他開始試音了！

「叮……叮……」他好像找到了那個音，但又好像不是。他反反覆覆地來回找著，他在諦聽。

門打開了，李奧波德先生神情驚詫地站在門口。他望著眼前的一切驚呆了！小莫札特只有三歲啊！李奧波德先生將小莫札特攬在懷裡，坐下來開始一個音一個音地輕點鋼琴，然後對孩子解釋應該如何演奏。但是小莫札特真的能聽懂嗎？李奧波德先生不知道，但也不在乎。他樂在其中，這是他最幸福的時刻。

如果說這些只是莫札特音樂才能的隱約顯現，那麼到了四歲的時候，莫札特的音樂才華終於真正表現出來了！

有一次，李奧波德與一位朋友一起回到自己家中，看到四歲的兒子正聚精會神地趴在五線譜紙上寫東西。

「小莫札特，你在做什麼呢？」李奧波德問道。

「我在作曲。」孩子的言行使兩位大人相視一笑。

拿起小莫札特剛剛寫好的、墨跡未乾的稿子，兩位大人認真讀起來。剛開始，他們是懷著戲謔的心情看。但看著看著，他們的表情便嚴肅起來。

「他好像真的寫了些什麼。但這個不能用，因為太難了，沒有人會演奏它啊！」李奧波德驚嘆道。這將是一顆冉冉升起的音樂新星！李奧波德內心的激動溢於言表。他下定決心一定要讓小莫札特成為偉大的音樂家。

　　為使小莫札特能迅速成長，李奧波德竭盡心血，精心栽培，他對兒子的學習與訓練是極為嚴格的。除了複雜的音樂理論與演奏技能外，莫札特還得學習拉丁文、法文、義大利文、英文以及文學和歷史等等。

　　小莫札特的快速成長，也激勵著姐姐瑪利亞。她勤奮練習，到十歲的時候，已經成為一名小有名氣的小提琴演奏家了。小莫札特已經五歲了，雖然他並沒有存心與姐姐一爭高下，但是他似乎已經確確實實地超越了姐姐！他甚至無師自通地掌握了小提琴的演奏技巧。

　　有一天，李奧波德和自己的朋友沙赫特內爾、溫采爾一道回家。溫采爾是薩爾斯堡宮廷樂隊的第一小提琴手。

　　今天他寫了幾首三重奏，來向李奧波德先生請教。正當三人分配任務、準備演奏這幾首新曲子的時候，小莫札特自己拎著一把小提琴過來，主動問自己是不是能拉第二小提琴的位置。李奧波德認為小莫札特在胡鬧，因為自己還從未教過莫札特小提琴的演奏技巧。但是兩個朋友卻覺得五歲的小莫札特乖巧可愛，有意逗他玩，因此同意讓小莫札特拉拉看。演奏開始之後，原本擔任第二小提琴手位置的沙赫特內爾故意停止了演奏，看小莫札特的演奏如何。結果，小莫札特將自己的聲部從頭拉到尾，一次也沒有停頓。

雖然說技術上並不純熟，但卻完全能說得過去。

隨著小莫札特逐漸長大，李奧波德也認為該讓小莫札特慢慢熟悉管絃樂隊的各種樂器了，因為他想讓自己的兒子進入薩爾斯堡宮廷樂隊。小莫札特也沒有辜負父親的期望。他在宮廷樂隊裡得到了所有人的喜愛，並逐漸通曉了各種各樣的樂器，自己的音樂技巧漸漸成熟起來。

在小莫札特六歲的時候，李奧波德第一次讓自己的兩個孩子瑪利亞和小莫札特在一次宮廷音樂會上演奏。演出非常成功。這次演出的成功也激勵了李奧波德，他決定要帶兩個孩子出去見見世面。

李奧波德專門請了三個月假，攜全家踏上了去往維也納的旅程。美好的未來在召喚著小莫札特，天才即將震撼歐洲！

從一七六二年起，在父親的帶領下，莫札特和姐姐瑪利亞開始了漫遊整個歐洲大陸的旅行演出。他們到過慕尼黑、法蘭克福、波恩、維也納、巴黎、倫敦、米蘭、波隆那、佛羅倫斯、那不勒斯、羅馬、阿姆斯特丹等等許多地方。所到之處，都受到了人們的熱情歡迎，小莫札特「音樂神童」的美名傳遍了整個歐洲。

第 2 章　歐洲巡演

維也納

　　維也納和薩爾斯堡的貴族之間有很多親緣關係。而維也納在當時也是歐洲文藝的重鎮，尤其是音樂的天堂。因此，李奧波德帶著自己的兩個孩子奔赴維也納，希望能夠在這裡為自己的孩子開啟更加光明的音樂人生。

　　莫札特一家在維也納待了還不到兩天，就有維也納貴族家庭的總管出現在他們面前，希望李奧波德帶著自己的兩個孩子為他們的主人演出。

　　他們首先造訪了科拉爾多伯爵，然後又為青岑多夫伯爵演出，甚至還為當時的副首相科洛萊多伯爵演出。這些達官貴人在莫札特未來的生命中也扮演了重要的角色。其中，副首相科洛萊多伯爵的兒子小科洛萊多，最後甚至遠赴薩爾斯堡，成了薩爾斯堡的主人，成為影響莫札特一生的最關鍵的人物之一。

　　他們所到之處都受到了熱烈的歡迎，演出非常成功。

　　尤其是當六歲的小莫札特為人們帶來如痴如醉的音樂享受的時候，這些高傲的貴族們毫不吝惜自己的喝彩、愛撫和擁抱。終於，他們得到皇帝的命令，在一七六二年十月十三日下午三點為皇帝演出。

　　這真是一個歷史性的時刻！

李奧波德夫婦帶著兩個孩子來到美泉宮。當通往音樂廳的大門打開，一位官吏喊出：「薩爾斯堡宮廷樂長和他的家人到！」此時，李奧波德感覺自己彷彿置身於天堂！

皇帝法蘭茲是一位音樂行家。他向李奧波德一家人投以讚許的目光。演出開始，年齡小卻不怯場的小莫札特首先出場。他走到舞臺中間，卻不小心滑了一跤。爬起來，他爬上專門墊了枕頭的凳子，準備彈奏鋼琴。

「我喜歡這架鋼琴。」小莫札特喃喃地說。

李奧波德準備讓小莫札特演奏孩子自己創作的三首小步舞曲。當他將這個想法稟告給皇帝之後，皇帝輕聲說：「你肯定也幫了一些忙吧！」李奧波德意識到皇帝可能不相信自己兒子的音樂才華，因此主動要求希望皇帝給一個基礎低音，然後讓小莫札特即興創作一首小步舞曲。

皇帝興奮起來。他來到鋼琴旁邊，翻開樂譜，隨意地彈了一個八分音符的低音。然後說：「你這個小鬼，有什麼本事，就盡情地施展出來吧！」

小莫札特一點也不怯場，他開始彈奏。一首美妙的小步舞曲順暢地流淌出來。他甚至在演奏中間告訴皇帝：「陛下，看來您比首相大人懂得多了。要是他，我隨便彈奏那三首舊的小步舞曲中的任何一首，他都不會察覺出來的！」

　　此話引起眾人一片笑聲。

　　皇后提議讓小莫札特演奏當時著名音樂家瓦根塞爾（Georg Christoph Wagenseil）的作品。這部奏鳴曲非常艱深，難度非常高。沒想到，小莫札特隨即開始演奏起來，其演出之流暢、表達之精準感染了在場的每一個人。

　　在兩個孩子都表演完之後，皇帝主動邀請李奧波德與自己共同演奏一首瓦根塞爾的小提琴奏鳴曲。在演奏中間，皇帝不小心按錯了一個鍵位。李奧波德注意到了這一點，但卻不好意思講明，只好硬著頭皮準備往下拉。但沒想到，小莫札特這時候突然跳了起來，大聲喊道：「拉錯了！」李奧波德非常緊張，但沒想到皇帝很大度地說：「的確拉了，我們重新來。」皇宮貴族一陣歡笑。

　　那是一個永載史冊的夜晚。

　　第二天，皇帝派人給李奧波德夫婦送來一百個皇家金幣。這比李奧波德在薩爾斯堡全年的收入還要多很多。除此之外，還贈送給瑪利亞和小莫札特兩件華美的節日服裝。

　　皇后捎話來說，希望看到孩子們穿著這身服裝再次出現在他們面前。

　　在此後的幾天裡，維也納的貴族爭相邀請孩子們去為他們演出。小莫札特和姐姐在維也納掀起了一陣狂熱。

但在十月二十一日，他們又一次為皇帝和皇后演出的時候，小莫札特卻病倒了。當時的醫生診斷，他患了猩紅熱。但好在小莫札特很快就康復了。在康復之後，全家人結束了在維也納的演出，一七六三年初回到薩爾斯堡。

巴黎

在維也納的巨大成功，為李奧波德指明了未來的道路。

他要讓自己的孩子成為最成功的音樂家。

經過幾個月的籌備，在一七六三年六月九日，莫札特一家踏上了前往慕尼黑的旅程。結束在慕尼黑的演出之後，他們又在很多國家和地區停留並演出。其中在巴黎，小莫札特創造了輝煌。

當時，李奧波德帶著小莫札特拜訪了奧爾良公爵的祕書格林先生。格林先生是李奧波德的朋友。小莫札特為他表演了很多高難度的曲子，這使得格林先生目瞪口呆。小莫札特甚至在演奏完高難度曲子之後，即興為格林先生表演了一首清新而粗獷的新曲。

「這是誰寫的？」格林先生問道。

「我寫的。」小莫札特的回答讓格林先生大跌眼鏡，「我要寫一首奏鳴曲。這個是我在布魯塞爾的時候開始寫的。」

　　格林先生從內心開始對小莫札特懷有崇高的敬意。然後，在格林先生的幫助之下，小莫札特得以有機會進入孔蒂親王（prince de Conti）的府邸進行表演。奧爾良公爵的夫人，正是孔蒂親王的妹妹。

　　這是一個法國上流社會的沙龍，集齊了巴黎最富有的人和最有權勢的人。當李奧波德帶領小莫札特和瑪利亞來到親王官邸的時候，德國音樂家肖貝特先生正在即興表演鋼琴曲。小莫札特聽得入神。在肖貝特先生表演結束之後，小莫札特和姐姐瑪利亞進行了一場成功的表演，就像他們在維也納所做的那樣。

　　表演結束之後，肖貝特先生來到小莫札特身旁。小莫札特迫不及待地問肖貝特：「你剛才彈的是什麼曲子啊？」

　　「不是什麼曲子，是我即興彈奏的！」

　　「鋼琴可以這樣彈嗎？」

　　「當然可以，沒有人會阻止你！」肖貝特先生給小莫札特以極大的鼓勵。

　　「那我馬上就想試試！」

　　小莫札特說完就重新來到鋼琴旁邊。原來以為表演已經結束的達官顯貴們，沒想到小莫札特還會重新回來。他們馬上安靜下來，開始靜心聆聽小莫札特的演奏。

這時候小莫札特想起了離開故鄉之前，他與父親、母親和姐姐在薩爾斯堡周邊的美麗群山之中漫遊的情景：傍晚，他們在薩爾察赫河旁邊的一個村莊休息。這時，快樂的人們聚集過來，開始唱歌跳舞。剛開始是一些歡快的歌曲，後來有人唱起了一首歌。那首歌是身在異鄉的薩爾斯堡人懷念美麗家園、美麗故鄉和故鄉親人的歌曲。是啊，小莫札特已經跟隨爸爸經過了那麼長時間的旅行，離開薩爾斯堡好久了，孩子心中已經思念起家鄉。心中的感情，化為指下的琴聲，想像奔騰，旋律開始翱翔……

達官顯貴們傾聽著他的彈奏，聽出了其中的思念，聽出了其中的童真。當最後一個音符戛然而止，人們報以最熱烈的掌聲。小莫札特從音樂中回過神來，似乎也經歷了一次心靈的歷程。這種經歷是他從未有過的。他開始找肖貝特先生，但是肖貝特先生已經提前離開了。

之後，肖貝特先生專門帶給小莫札特自己的手稿——一大捆樂譜，都是肖貝特先生的心血之作。小莫札特感覺到自己的音樂開始打破束縛，有了更加光輝燦爛的前景。

巴黎凡爾賽宮，莫札特七歲時在此為法國國王演出。

凡爾賽宮傳來了好消息——國王邀請小莫札特在聖誕之後前往凡爾賽宮演出。為了準備在凡爾賽宮的演出，小莫札特需要儘快完成新作品的創作。這時候，小莫札特已

經完全被肖貝特的藝術吸引了。他將肖貝特視為自己的導師，全身心地鑽研他的手稿，並進行自己作品的創作。

運用肖貝特的理論和思維進行創作，就要對之前的思路進行顛覆。小莫札特將自己原作品的第一樂章燒掉，完全重新開始創作。最後，作品終於完成了。李奧波德讀著小莫札特的作品，感覺到這完全不是自己教給兒子的東西，而是異常優美的、充滿生命活力的作品！作品的成熟程度甚至超越了肖貝特。

在聖誕節，李奧波德帶領自己的兩個孩子首先拜訪了龐巴度侯爵夫人。陸陸續續地，他們也為皇宮中很多貴婦進行了表演。但是一直還沒有見到國王本人。王后的二女兒 —— 八歲的維克多莉公主，很快就和小莫札特成了好朋友。或者說，維克多莉公主對小莫札特著迷。

很快，元旦來了。凡爾賽宮要舉行一個王室的家宴。一般人是沒有機會看到這樣的聚會的，身居高位的外姓也只能在旁邊的一個廳裡觀看。很榮幸，李奧波德夫婦和自己的兩個孩子，獲得了這次觀看的機會。

當國王和王后走過來，人群自動分開。國王和王后的後面跟隨著王子和王妃，之後是公主。當維克多莉公主從小莫札特身邊經過的時候，他拉了拉公主的袖子。維克多莉公主往前走了幾步，然後又折回來牽住小莫札特，同時

示意李奧波德夫婦一起往前走。這樣，他們才得以和國王有了直接的接觸。但當時正值凡爾賽宮宮廷喪期期間，國王也並沒有特別大的興趣要看兩個孩子的演出。因此，小莫札特精心準備的作品並未呈現給世人。

之後，莫札特一家返回巴黎。一回到巴黎，巴黎高層就爭相邀請小莫札特演出。除了演出之外，小莫札特的作品最終也基本成型，並有出版商將其出版。期間，凡爾賽宮給予了李奧波德夫婦以賞賜，透過演出，他們也獲得了不菲的收入。或許，這是離開巴黎、開始新的音樂旅程的時候了。李奧波德帶著兩個孩子再次前往凡爾賽宮，將小莫札特的作品呈獻給國王。小莫札特也與自己的朋友維克多莉公主作了告別。

英國倫敦在召喚著他。

倫敦

對年輕的莫札特來說，每到一個新的地方，都會有新的驚喜。當他們來到倫敦之後不到五天，就收到了前往王宮演出的邀請。

這次演出是規模異常小的演出，更像是一場家庭聚會。

國王喬治三世和王后熱情接待了李奧波德和他的孩子們。

同時，偉大的作曲家巴哈的兒子克里斯蒂安·巴哈也參加了這場聚會。小莫札特在表演完自己的節目之後，還即興拿來巴哈新創作的作品進行彈奏。在進行了一場精彩的演出之後，莫札特獲得了很多賞賜。國王許諾將不久之後再召見他們。而巴哈先生則興致盎然地邀請李奧波德一家前往他的住所聚會。

這個時候，巴哈先生住在德國音樂家阿貝爾家裡。他們現在同樣都在英國做宮廷樂師。李奧波德和孩子們來到阿貝爾家裡，阿貝爾熱情地迎接了他們。阿貝爾邀請他們留在倫敦，因為英國並沒有特別才華出眾的音樂家，他們正需要樂師。

幾個音樂家在一起，毫無拘束地聊天、交流。這真是一場難得的音樂沙龍聚會。巴哈饒有興趣地對莫札特說：

「怎麼樣，給我們彈點什麼吧！」

「我還從沒有彈過您父親的作品，也沒有聽說過。」小莫札特說，「我想彈他的作品！」

巴哈哈哈一笑。他打開樂譜櫃，指著兩個長長的本子說：「這是我父親鋼琴曲的手抄本《英國組曲》和《法國組曲》。你隨便挑一個吧！」

小莫札特當即拿出進行彈奏。當彈完之後，悻悻地說：「比起這些，我更加喜歡我在國王那裡演奏的你的那部作品。」

「至少你說了實話。」巴哈說，「不過希望你再長大幾歲之後，可以有不同的判斷。」

巴哈熱情邀請小莫札特常常來他的住所，他可能會給這個小傢伙不一樣的啟發。從此，小莫札特每週都要去巴哈那裡，與巴哈共同在琴房鑽研音樂。小莫札特的父親雖然是一個不錯的音樂家，但更多只是一個小提琴家，他對鋼琴的造詣遠遠沒有巴哈那樣高。巴哈將自己的鋼琴奏鳴曲提供給小傢伙學習，小莫札特如痴如醉地投入到新的學習之中。

除了巴哈，還有一位歌唱家 —— 義大利的貝利尼（Vincenzo Salvatore Carmelo Francesco Bellini）也成為小莫札特的老師。貝利尼雖然是一位男士，但卻在歌劇

中擔當女高音的角色。這讓小莫札特既感到新奇，又產生了濃厚的興趣。透過貝利尼，小莫札特學會了作曲家應該如何創作歌劇。

就這樣，小莫札特的兩位導師——克里斯蒂安·巴哈（Johann Christian Bach）和貝利尼，將他帶入了歌劇的殿堂。每當在劇院看到巴哈指揮著樂隊演奏自己寫的曲子，聽到貝利尼用他的美妙歌聲激起全場雷鳴般的掌聲的時候，小莫札特就渴望自己有一天也能創作出這樣一部至美無上的歌劇作品。他的熱血在沸騰。實際上，莫札特未來的人生，更多的就是創作歌劇作品。對歌劇的痴迷和喜愛，以及創作一部偉大的歌劇作品的夢想，成為莫札特藝術人生的主線。

另外，在此期間，巴哈和阿貝爾也舉辦了很多交響樂音樂會。小莫札特同樣痴迷上了交響樂，他也創作了很多交響樂的曲子。李奧波德明白，在倫敦的這段時間，對小莫札特的成長具有不可估量的影響。但是，畢竟在出發之前，他只向薩爾斯堡大主教請了一年的假，現在時間已經差不多了，而且所帶的錢也已經花得所剩無幾。莫札特一家開始準備返回薩爾斯堡。

這已經是十一月底了。這一年多的旅程，對於李奧波德來說，是非常成功的。他向世界證明了自己兒子的

天分，而小莫札特也在維也納、巴黎、倫敦學習到了新的東西。

音樂天才得到名師指導，其進步之神速自是無人可及。當故鄉漸漸臨近，李奧波德內心感受到從未有過的恬靜和淡然。

莫札特一生幾乎走遍了歐洲的所有國家，可能很多人認為他最喜歡和留戀的是義大利。當然，義大利是莫札特很喜歡的。但是英國也在莫札特心目中佔有極其重要的位置，甚至不低於義大利的位置。那裡的文化氛圍和自由的空氣，都讓他感到心情舒暢。後來，莫札特曾經好幾次在給父親的信中寫到這個國家給自己留下的好的印象。他甚至稱自己是一個「徹頭徹尾的英國人」。

莫札特之所以這麼喜歡英國，很大程度上是因為他對莎士比亞的敬仰，以及對旅居倫敦的克里斯蒂安‧巴哈以及代表著德國音樂最高水準的韓德爾（Georg Friedrich Händel）這兩位音樂家的敬仰。但是英國並非是創作音樂最好的樂土。而薩爾斯堡的天才在開啟下一步的人生旅程之前，首先還是要回到自己的故土。

薩爾斯堡，請熱情歡迎天才的回歸吧！

薩爾斯堡

　　回到薩爾斯堡，李奧波德內心也有忐忑不安。因為自己原來向大主教請了一年的假，但現如今卻在外面待了一年半多的時間。

　　在十八世紀的歐洲，宮廷樂師實際上就是領主的僕役，在很多人看來，與廚師、馬伕沒有什麼太大的區別。大主教是李奧波德的主人，實際上，他也是莫札特的主人。大主教的命令要堅決遵守，否則就會斷了自己的生活根基。

　　當李奧波德見到大主教的時候，大主教告訴他，現在很多謠言說那些所謂小莫札特創作的曲子，其實都是由李奧波德執筆的，李奧波德先生內心由忐忑轉向了憤怒。

　　李奧波德的憤怒是有原因的。這些年他常年奔波在外，為的就是向世界證明自己兒子的超凡才華。奧地利皇帝、法國皇帝、英國皇帝，以及肖貝特、巴哈、阿貝爾等音樂家都認可了小莫札特的才華，但如今卻在這窮鄉僻壤的家鄉，被人無端惡意攻擊。這種憤怒是發自內心的，是因為不被認可和尊重而產生的抗議！

　　他決定要向自己的鄉人展示自己兒子的才華。他向大主教建議，大主教可以將自己的兒子隔離起來，單獨給小莫札特一段時間創作一個新的作品，以此證明小莫札特的所有作品都不是李奧波德代勞的。

　　這個建議引起了大主教濃厚的興趣。大主教將小莫札特叫到跟前，問他：「我的孩子，你知道你該做些什麼了吧？你對什麼最感興趣呢？」

　　小莫札特毫不猶豫回答：「歌劇！我要創作一部歌劇！」

　　「這是不是太困難了？」

　　「我想不是，尊敬的主教大人。」

　　「那正好，最近有一部歌劇正在編排，其中有一幕需要創作。」

　　「這部歌劇叫什麼？」

　　「《第一誡的義務》。」

　　於是小莫札特就接受了這樣一個看似是考驗，又似遊戲的任務。他離開父母，與大主教住在一起，以單獨完成歌劇的創作，向世人證明自己的才華絕無摻假。

　　八天之後，小莫札特完成了他的任務。阿德爾卡瑟被大主教派去鑒定小莫札特的工作。因為阿德爾卡瑟執筆了這部歌劇的第三幕，而小莫札特則是負責第一幕，因此他深知寫作此劇的難度。當仔細閱讀完小莫札特的作品之後，他臉上露出驚喜的神情。

　　「在薩爾斯堡，沒有人能夠寫出小莫札特所寫的作品！」

他忠誠地向大主教匯報。大主教心中也得到很大安慰：「看來，他的確在巴黎、倫敦學到很多東西。」

當一七六七年三月，《第一誠的義務》上演之後，薩爾斯堡的人們認同了小莫札特的確為神童。後來，小莫札特又為歌劇《阿波羅與雅辛托斯》譜寫了音樂。他甚至親自指揮了自己作品的演出。

一七六七年的春天和夏天就這麼一晃而過了。小莫札特也已經十一歲了。在此期間，李奧波德一直沒有放鬆對兒子的培養。在這年年底，維也納將舉行瑪麗亞‧約瑟法（Maria Józefa）女大公爵和那不勒斯國王的婚禮。對於這樣一個千載難逢的機會，李奧波德自然是不能錯過。他馬上制訂計劃，準備帶自己的兒子去參加這場慶典。

但這次卻沒有之前那麼幸運了。奧地利皇帝交給小莫札特一個寫作歌劇的任務，但是他既對這個歌劇不感興趣，也受到了其他方面的阻撓，以至於最後這個歌劇《偽裝的傻子》被撤了下來。之後的一年多，也並沒有其他的機會。這樣，在一七六九年之後，一家人又從維也納失望地返回了薩爾斯堡。

沒想到，這次以「失敗者」身分的返回，卻使小莫札特受到了大主教前所未有的支持。大主教非常憤怒維也納的貴族們輕視了他們薩爾斯堡的神童。他甚至當即下令，

要在薩爾斯堡專門召開一個小莫札特創作的歌劇的演出。

　　不過李奧波德卻有更加長遠的考慮。他告訴大主教，自己的兒子對歌劇情有獨鍾，因此必須要帶他去歌劇的天堂——義大利，去接受更好的培養。實際上，奧地利皇帝已經專門為此向米蘭總督、佛羅倫斯宮廷、那不勒斯宮廷寫了推薦信。因此，李奧波德希望大主教批准他在年底帶小莫札特去義大利做一次旅行。因為距旅行還有差不多一年的時間，因此小莫札特非常高興自己能夠有一個較長的時間進行創作。他在一七六九年創作了很多新的作品——一些彌撒曲和絃樂小夜曲。

　　終於，年底到了。現在的小莫札特已經成長為一個十三歲的少年。為了提高他的聲望，大主教任命他為薩爾斯堡樂隊首席。此行，只有李奧波德和小莫札特兩人獨行。這是一次成長之旅，也注定將是一次振奮人心的旅程。

義大利

　　來到米蘭，薩爾斯堡的神童莫札特逐漸被人們認可。

　　他受到了米蘭上層和音樂界的喜愛，但這還不是他想要的全部。他從內心裡渴望能夠創作出一部經典的歌劇！

　　當米蘭伯爵菲爾米安將自己的欽佩之情表達給李奧波

德的時候，李奧波德不失時機地向伯爵表達了自己兒子的
這個志向。

「你兒子想寫一部歌劇？而且是為米蘭寫一部歌劇？
我親愛的李奧波德先生，我知道您的兒子是一個音樂天
才，他的鋼琴彈得好極了。但是要寫一部歌劇，而且還是
為米蘭。我覺得他還是先從一些小東西開始寫吧！」

伯爵顯然還是對莫札特能創作歌劇表示了質疑。

「大人您可能還不了解我的兒子，您可以考驗考驗
他，你給他一兩首詠嘆調的歌詞去讓他譜曲。如果您還有
什麼懷疑的話，就權當我沒有說過這些話吧。」

顯然，李奧波德不會放過這個機會，他在全力爭取。

「那好吧。那就讓他從梅塔斯塔西奧的作品裡找點兒
什麼來譜曲吧！」

又是一場證明自己真實才華的賭注，又是一次向世人
展現自己才華的機會。這些年來小莫札特的父親為自己的
兒子爭取到如此多的機遇，這其中既有沉甸甸的父愛，也
有對自己兒子才華的堅定信心。

在米蘭這樣一個喧譁的花花世界，莫札特從梅塔斯塔
西奧的作品《阿塔瑟斯》中找出三首歌詞開始譜曲。這三
首詠嘆調都沒有花費他特別多的氣力，幾個小時就完成
了。終於，該到演出的時候了，整個米蘭的上層貴族都

露面了。他譜寫的曲子，由當時著名的歌唱家阿普利萊演唱，博得了雷鳴般的掌聲。隨後又演出了莫札特自己特別中意的一首詠嘆曲《可憐的孩子》。當最後一個音消逝，全場先是死一般的靜寂，然後，爆發！甚至阿普利萊都不得不在聽眾的強烈要求之下重新又演唱了一遍。

菲爾米安伯爵將莫札特父子請到書房，介紹他們與米蘭歌劇院的經理認識。然後隨即簽署了一份協議：沃爾夫岡‧莫札特，將為下一個演出季度寫一部大型歌劇。帶著這份協議，莫札特父子離開米蘭，前往羅馬、那不勒斯、波隆那等城市繼續自己的義大利之行。

離開米蘭，父子動身前往羅馬。這是這位音樂天才第一次造訪這座薈萃了歐洲文明精華的城市。當馬車抵達羅馬，莫札特看到了埃及方尖塔和兩座壯麗的圓頂教堂──這實際上是羅馬的門戶。眼前的一切都讓他感到新奇，都讓他興奮不已。但是還不能停下腳步，他們必須要去梵蒂岡。

在羅馬安置好之後，父子二人立即換好服裝，前往梵蒂岡。因為那天是復活節前的星期三，在西斯汀小堂將有著名的阿雷格里（Gregorio Allegri）《求主垂憐》上演。這首歌是一首聖歌，只有教廷樂隊才可以演出。它非常複雜，而且被認為不可褻瀆。凡是抄寫它的人，將被逐出教

門，因此它的樂譜是無法得到的。

伴隨著虔誠的信徒，他們來到西斯汀小堂。教皇坐在左邊的寶座上，所有的主教都簇擁在他的四周，每個主教的腳下又都坐著一個身穿紫袍的修道院院長，遠處跪著一大群教士和神職人員。儀式開始了，剛開始是一些讚美詩，兩個唱詩班輪番用男高音和男低音清唱，沒有伴奏。之後，蠟燭逐漸熄滅。突然，唱詩班用女低音和女高音唱起了新的讚美詩。隨之，最後一根蠟燭也熄滅了。

教皇從他的寶座上站起身來，走向神壇，跪了下來。

所有人也跟著跪了下來。在長時間的寂靜之後，彷彿從另外一個世界響起了《求主垂憐》。莫札特聽得入神，他完全沉醉了。唱詩班的演出技巧熟練，它時而增強到咆哮般的最強音，時而又減弱到裊裊欲絕。隨著最後和聲的消逝，所有的人都在默默禱告。

「這種音樂是多麼單純和感人啊！若是我們能在薩爾斯堡演出它，那該多好啊！」在典禮結束之後，莫札特憑藉著自己的記憶，將《求主垂憐》完整地記錄了下來。

雖然這屬於犯了禁忌。但是事後羅馬的教職人員在見到莫札特的時候，卻親切地稱呼他為「音樂界的拉斐爾」，並告訴莫札特，這件事情教皇已經知道了，但是並不會對他進行追究，甚至很有可能會對他進行獎勵。

　　復活節的宗教慶典結束之後，李奧波德開始帶領莫扎特遊覽義大利的人文和自然名勝。音樂，可以暫時拋開一下。藝術可能都是相通的，因此短暫的離開，遍覽義大利的其他藝術和壯麗的自然風光，可能更能激發一個音樂家的潛能。而事實也正是如此。莫札特從這些恢弘的雕塑、繪畫藝術中，體會到了原來所沒有感受過的典雅和壯麗。

　　雖然音樂並不像雕塑和繪畫那樣可以用眼睛直接觀看，但音樂中有著像雕塑、繪畫一樣和諧的法則 —— 美。莫札特所到之處，都受到了人們的熱烈歡迎。甚至是年近八十的紅衣主教阿爾巴尼都親自向莫札特介紹梵蒂岡的藝術珍品。

　　紅衣主教告訴莫札特，藝術的特徵是高貴的單純和靜穆的偉大，但是現代藝術所追求的熱情和華麗已經不再與之有共通之處了。莫札特似乎抓住了一直縈繞在自己心頭，但卻不知該如何表達的對藝術的理解。他似乎一直在追求那種單純和偉大，但這種追求卻飄忽不定而未能有準確的定位。「如果我譜寫一首安魂曲的話，我就會想到米開朗基羅。」莫札特由衷地說。

　　「您的兒子讓我想起了拉斐爾，我一直也是這樣對別人介紹他的。他向我彈奏他的音樂，聽起來就像把拉斐爾的作品翻譯成為音樂一樣，同樣的美、純真和深情。拉斐

爾本人也像您兒子一樣，那樣令人著迷、可親，您真是位
有福氣的父親。」紅衣主教對莫札特毫不吝惜讚美之語。

　　時間過得很快，他們該起身告別羅馬，前往那不勒斯
了。在羅馬的藝術之旅，成為莫札特心中最美好的回憶。

　　來到那不勒斯，憑藉著奧地利皇帝開的介紹信，莫札
特父子很快就躋身上層社會。除了受到國王和王后的特別
歡迎之外，他們還不斷收到奧地利、英國和法國公使的邀
請，邀請他們去公館做客。在那不勒斯，他們欣賞了著名
的歌劇《阿密達》。這部歌劇在剛開始的時候給莫札特以
極大的震撼。但是當第二次聽的時候，他卻又聽出了其中
的呆板和守舊。

　　值得一提的是，在嚮導的帶領下，父子二人攀登了著
名的維蘇威火山。火山的壯美和危險，都給莫札特留下了
深刻的印象。他們親眼看到了熔岩從火山口噴薄而出的壯
麗景色。

　　七月底，他們重新返回羅馬。逗留幾日之後，他們向
紅衣主教阿爾巴尼辭行。阿爾巴尼遞給莫札特一張羊皮
紙，上面掛著一個大勛章，這是教皇委託紅衣主教以教皇
的名義頒給莫札特的。同時，還有一個掛在深紅色綬帶
上的金色十字勛章 ── 莫札特被冊封為金馬刺教宗的騎
士 ── 羅馬宮殿的守護者。

　　之後，他們面見了教皇。莫札特作為最年輕的教宗騎士親吻了教皇的布履。之後教皇告訴他們，實際上他本來為抄寫《求主垂憐》這件事情非常頭痛。不知道應該是將莫札特趕出教門呢，還是授予勛章。最後考慮再三，還是決定授予勛章。他希望莫札特這個虔誠的天主教徒可以用一些美好的音樂作品來豐富聖樂。

　　離開羅馬之後，父子二人前往波隆那。在波隆那，他們拜謁了著名的作曲家馬蒂尼神父。這個時候，李奧波德生病了。這恰恰給了莫札特與馬蒂尼神父交流的機會。

　　他們進行了深入的音樂交流。馬蒂尼神父對莫札特進行了一系列的測試之後，對莫札特極高的音樂天賦驚異不已，甚至欣然接納他為自己的學生。

　　在十月初，他們準備離開波隆那的時候，馬蒂尼神父找到莫札特，告訴他一件非常重要的事情：波隆那愛樂協會將吸收莫札特為其會員。波隆那愛樂協會是當時義大利最有名的音樂協會，能夠有幸成為這個協會的會員，是一項無上的榮譽。十四歲的年紀加入協會，是一種特殊的破例，這對莫札特來講，更是莫大的肯定。

　　要加入協會，還需要進行一個考試。在一七七○年十月二十日寫給妻子的信中，李奧波德提到了當時的情景：

　　「當考試進行之時，我和普林式奇先生被關在會場另

一邊的圖書館裡。對於他交卷如此迅速，大家都非常驚異。這是因為，有的人做這種課題做了三個小時之久。你該明白這並非輕而易舉的事情。人們事前就跟他交代，有哪些做法是不得採用的。他一共想了只有半個小時多一點。」

十四歲就順利通過了考試，並成為波隆那愛樂協會的成員，實際上就等於戴上了音樂大師的帽子。當年莫札特考試的那份試卷現在依然可以查到，在上面甚至還有馬蒂尼神父的手跡。

在成為協會會員之後，馬蒂尼神父語重心長地告訴莫札特：「我祝願你的歌劇獲得美好的成功。但是你不要像克里斯蒂安·巴哈那樣，不要完全被歌劇束縛住了。在生活中至高無上的不是名譽和名望，至高無上的是靈魂的改造，這是歌劇永遠無法給予你的。」馬蒂尼神父的告誡，對於莫札特的影響十分深遠，以至於他用如下的語言表達自己對神父的敬意：「我永遠都不會忘記您，我永遠都會懷念您。我感謝您，我千百次感謝您。」

之後父子二人重新返回米蘭。雖然僅僅隔了很短的時間，但是從羅馬和波隆那回來之後的莫札特，已經有了新的身分。他擁有教皇頒發的勛章，同時也成為全義大利最著名的音樂協會 —— 波隆那愛樂協會的會員。因此，人們對他剛來米蘭時許諾的歌劇抱有極大的期待。

　　演唱者是義大利最著名的歌唱家。全米蘭、全義大利的目光都聚集在十四歲的莫札特身上。當莫札特將自己的作品《米特里達特》交付排練時，所有的演員都為之著迷。

　　終於，聖誕節的第二天到來了。這一天是新的歌劇首映的日子。米蘭歌劇院座無虛席，一派節日的盛象。每首詠嘆調都獲得了雷鳴般的掌聲。大廳裡，「愛樂騎士萬歲」的喊聲此起彼伏。其實，當莫札特身戴勳章站在舞臺上的時候，他就已經成功了。

　　新年到來，十五歲的莫札特和父親返回了薩爾斯堡。當他返回自己的家，見到久違的母親、姐姐時，他難以抑制自己內心的激動，飛一般投入了她們的懷抱。

　　回到薩爾斯堡，手裡還握有米蘭歌劇院明年的歌劇創作邀請，以及肩負為費爾南德公爵和貝納特裡切公主的婚禮寫作小夜曲的任務，莫札特顯然還對義大利之旅意猶未盡，他已經開始籌備來年的義大利之行了。

　　費爾南德公爵的婚禮如期舉行，莫札特的小夜曲與世人見面了，義大利著名的歌劇作家哈塞不無表揚地說：「這個孩子將使我們大家都被忘掉。」

　　在義大利的這兩年，是莫札特歌劇創作走向成熟的兩年，是他樹立音樂地位的兩年。在童年時代，大家更喜歡

的是莫札特的神童身分。但是現在，他是波隆那愛樂協會
最年輕的會員，他被米蘭歌劇院欽點為歌劇創作的作者，
他還被羅馬教皇賜予崇高的榮譽。莫札特正在走向成熟。

　　莫札特自己在回憶這段時光的時候曾經感嘆道：「仔
細想來，我應該承認，還沒有哪個地方讓我享受了如
此之多的榮譽，沒有哪個地方像義大利那麼看重我。」
（一七七七年十月十一日，自慕尼黑寄給父親的信）

音樂天才的另一面

　　身為一名音樂神童，莫札特在音樂上成就斐然。但
是，他畢竟還是一個孩子。我們也許會很好奇，這樣一位
音樂天才，除了心中有高遠的音樂志向，其他方面的發展
會不會也跟其他孩子不一樣呢？實際上，當他們在倫敦的
時候，倫敦大學的教授戴恩斯·巴斯頓就已經產生了這個
疑問。他主動跑到莫札特的住處，向李奧波德提出希望可
以對莫札特做一個科學實驗。

　　因為他相信莫札特的天才屬於不正常的現象，言下之意
他猜測相當一部分功勞要算在李奧波德頭上。李奧波德自然
明白巴斯頓教授的意思。他非常爽快地同意了對方的請求。

　　英國人的古板和科學實驗的無聊，自然使得莫札特毫
無興趣。他只是按照對方的要求草草應對著。當他看到

有一隻貓跑進琴房的時候，他就非常歡快地找貓咪玩耍去了。

巴斯頓後來這樣描述當時的情景：「……當時，他正在為我演奏，忽然，莫札特看見了他心愛的小貓跑了進來，就立刻離開了大鍵琴，找他的小貓玩去了，我們費了好大的功夫也沒辦法把他叫回來。」

瑪利亞也曾經回憶說，當他們在維也納王宮演出的時候，莫札特一下子就和那裡的公主和王子們玩起了捉迷藏，玩得入迷，甚至都差點誤了演出。

而實際上，並非只是此時的莫札特貪玩。他在三十五歲英年早逝，整個人生實際上都是童心未泯的。在二十八歲的時候，莫札特買了一隻八哥。這隻八哥居然能夠唱出莫札特的一首鋼琴協奏曲樂章的主題。莫札特自然對這隻八哥疼愛有加。三年之後，這隻八哥死了，莫札特將牠葬在後花園，甚至為牠寫作了一首小詩刻在墓碑上：

一個小傻瓜長眠於此，
我把牠喚作心愛的八哥 ——
正當它荳蔻年華，
就不幸飄然去世；
牠的夭折引起我的巨大悲傷。
痛定思痛，
我肝腸寸斷，肝膽俱裂。

45

啊，讀者啊，請揮灑你的熱淚！
因為終有一天你也會長眠地下，
荒墳一角。

從中我們也可以深切地感受到，這位音樂天才單純的靈魂和豐富的情感。實際上，父母的言傳身教和家庭美好的氛圍，使莫札特在飽受社會讚譽的同時，依然能夠保持樸實的天性和單純率直的性格。而這也是他的音樂作品能受到人們喜愛的重要原因之一。

第 3 章　重返薩爾斯堡

新的主人

　　一七七一年，十五歲的莫札特終於結束了長達十年之久的漫遊生活，回到自己的家鄉薩爾斯堡，在大主教的宮廷樂隊裡擔任首席樂師。在薩爾斯堡，莫札特一待就是六年。這六年是莫札特告別兒童時代、進入青春期和青年期的六年，是他摘下神童的光環進入到生命本質狀態的六年。在這六年裡，他的音樂創作也發生了很大的變化。

　　但總體來講，這六年對莫札特是一段並不美好的回憶。他曾經這樣感慨：「我生活在一個音樂藝術不得不為自身的存在而掙扎的地方。」

　　而這一切都源於薩爾斯堡大主教，也就是莫札特主人的更換。

　　剛剛回到家鄉的時候感覺很好，但是生活卻並非永遠如此完滿。薩爾斯堡的鄉親們依然將小莫札特視為神童，視為整個薩爾斯堡的驕傲。但是大主教西吉斯蒙德卻在這個時候病故了。整個薩爾斯堡實際上陷入了風雨飄搖之中。

　　首先要做的，就是確立新的大主教人選。

　　各派勢力開始明爭暗鬥。維也納派來一位皇室大使，強調新的大主教不僅僅要忠於神和教堂，還要切實維護皇室的利益；而巴伐利亞的特使也急急忙忙趕來，要求新的

人選一定要符合巴伐利亞的利益需求。維也納高層希望科洛萊多伯爵能夠順利當選，但是整個薩爾斯堡的人們實際上更加支持蔡爾伯爵，而蔡爾伯爵也得到了巴伐利亞的認可。

這場選舉鬧劇，最終以蔡爾伯爵的主動退出畫上了句號。不受當地人喜歡的科洛萊多伯爵當選為新的大主教，也就成為莫札特新的主人。很快，莫札特被任命為新的樂隊首席。但實際上，莫札特的痛苦才剛剛開始。

之後的半年，莫札特都是在大量的工作中度過的，這使得他精疲力竭。而新任大主教並不賞識莫札特。儘管莫札特乃曠世奇才，儘管他享有極大的榮譽，可在大主教眼中，他不過是一個普通的奴僕，並且是一個很糟糕的奴僕。

莫札特取得的成就，對他來講都不重要。他只關心自己的鐵腕統治，他不允許有人不按照他的想法生活。他開始對莫札特的作品指手畫腳，這讓莫札特痛苦異常。他不得不像他的前輩海頓那樣，每天在前廳穿堂裡，恭候主人的吩咐，隨時都有可能遭到大主教的斥責辱罵，甚至是嚴厲的懲罰。

不過，這年十月底，他便可以與父親一起前往米蘭創作新的歌劇《盧喬‧西拉》了，這讓他又看到了新的希望。

他是多麼渴望有朝一日能夠重返義大利，重返米蘭城啊！

《盧喬‧西拉》的故事腳本實際上是十分差勁的，來自於一個才智平平的庸人。故事講述了羅馬的獨裁者西拉臭名昭著的行為。他愛上了自己的競爭對手切奇利奧的未婚妻朱妮亞。西拉向朱妮亞告白被拒絕，於是他決定將切奇利奧和朱妮亞一起殺死。但是事情卻在未行動之前就被洩露了。切奇利奧決定以其人之道還治其人之身，但是他也沒有成功。西拉最後沒有選擇再反過來報復切奇利奧，而是原諒了他。

莫札特對整個故事並不感興趣。不過他卻對朱妮亞這個人物設定產生了興趣。其實，一部喜劇裡面，能夠有幾個情節抓住作曲者的心，就會使他有十足的動力將整個作品完美地演繹。最後，莫札特的歌劇如期完成，並排演完畢，米蘭歌劇院迎來了它的首演。雖然當時演職人員不完備，演出過程也一波三折，但是這部作品卻同樣受到了米蘭人的熱情歡迎，以至於連續上演了二三十場。

藉著在米蘭的機會，父子二人託病在義大利多逗留了些時日。實際上，李奧波德也希望能夠幫助兒子解脫現在的痛苦，他開始試著接觸義大利的上層，看能否在義大利為兒子尋找到新的出路。

尋找出路

　　之前十年的在外旅行，莫札特都是被人當作神童看待的。但是當他回到薩爾斯堡，面對新的大主教鄙夷的眼神以及無端的辱罵的時候，十七歲的莫札特心都涼透了。因此，莫札特非常渴望能夠尋找到新的出路，逃離薩爾斯堡。在此後的六年時間裡，莫札特和李奧波德積極地進行了各種嘗試。

　　一七七二年，他們藉著回到米蘭排演新歌劇的機會，開始尋找留在義大利的可能。但是無論是在米蘭還是在佛羅倫斯，他們都得到了否定的回答。莫札特對此並沒有感到特別意外。藉著這股內心的憂慮，他反而燃起了創作的火花，一口氣寫了六首小提琴奏鳴曲。

　　無奈地離開米蘭，返回薩爾斯堡，莫札特將全部身心都投入到作品的創作之中。等到一七七三年的夏天來臨，大主教外出旅行了。這真是一個難得的機會。李奧波德決定抓住這次時機帶莫札特前往維也納尋找機會。因為他聽說維也納的宮廷樂長身患重病，將不久於人世。如果能夠有幸在維也納工作，對於莫札特來講，將是一次完美的解脫。

　　距離上次來維也納已經過去了整整五年的時間。而距離他初次造訪此地，更是過去了十幾年。現在維也納有了

一位偉大的音樂家海頓。而實際上，莫札特也認為，海頓是一位比肖貝特和克里斯蒂安・巴哈更加偉大的音樂家。

　　他甚至覺得自己的藝術風格海頓之間有著某種微妙的關聯。因此，到了維也納之後，當父親到處拜訪故舊、打點相關事宜的時候，莫札特就一頭紮入海頓的音樂世界之中。在隨後的日子中，莫札特的音樂更加清澈和純美，莫札特的藝術風格也日趨成型。

　　隨著年齡的增長，維也納的權貴們對昔日的「神童」顯然失去了往日的熱情。因此，莫札特父子此行並沒有達到預期的目的。二人只能重新返回薩爾斯堡。

　　返回薩爾斯堡之後，情況並沒有好轉。在一次宮廷音樂會上，莫札特為大主教及其嘉賓獻上了自己創作的《g小調交響曲》。這部作品富有感傷的熱情和英雄般的悲壯，顯得高雅、卓越。「美極了！它對薩爾斯堡的傻瓜們來說，過於美了！」樂隊首席對此不吝讚美之詞。但是大主教顯然並不這樣認為。第二天，李奧波德被大主教叫到房間。

　　「難道您兒子昨天給我們演奏的算是音樂？不，這不是音樂。這是口吃！是喊叫！就像是有人在臺上喊：我絕望極了！你們往這邊看，我是如此絕望啊！一個人怎麼可以這樣絕望？把他趕到外面去，找個地方喊出他的絕望好

了，但我絕不允許在宮廷音樂會上演出如此的作品。」

大主教對於音樂的認知，完全是作為消遣的存在。他在肆意地發泄著自己內心的不滿！

李奧波德無奈地回了家，向莫札特轉述大主教的訓令。但莫札特同樣無法理解大主教的想法：「您沒有回答他，這樣的熱情不是沒有節制的，而是規規矩矩、受到控制的？難道您沒有對他說，有些事，懂得的他可以說，不懂的就該閉上嘴巴？」

李奧波德失語。他內心明白，大主教並不是能夠欣賞自己兒子音樂才華的人。必須要給兒子一個尋找未來的機會。不久，大主教突然召見李奧波德。原來，巴伐利亞選帝侯專門派人來詢問莫札特是否有時間為慕尼黑狂歡節寫作一部歌劇。大主教雖然看不上莫札特的音樂，但他卻對巴伐利亞選帝侯的命令唯命是從。因此，他特別批准莫札特父子即刻啟程，趕往慕尼黑。

莫札特即刻開始了歌劇《虛偽女園丁》的創作。在十二月初，父子二人到達慕尼黑，並呈交了自己的作品。排練非常順利。在慕尼黑，莫札特也得到了這麼久以來難得的放鬆。

作品非常成功。在莫札特給母親的信中提到：「感謝上帝，我的歌劇在昨天，一月十三日，在舞臺上演出了。

效果好極了。我無法向媽媽描述那種喧鬧的場面。劇院擠得滿滿的，許多人買不到票只得返回家，在每一首詠嘆調之後，都爆發出驚人的歡呼、鼓掌和吶喊。歌劇結束了，在直到下一場的芭蕾舞開始之前，整個劇場都是鼓掌聲和叫好聲。隨後，我和爸爸進入一個房間，選帝侯和整個宮廷的顯貴都在裡面。我吻了選帝侯陛下和選帝侯夫人以及大人們的手，他們都非常和藹可親。我們還不會很快返程，媽媽也是這樣希望的吧？因為媽媽知道，我們要好好喘口氣。」

　　見到了巴伐利亞選帝侯，莫札特自然不會放棄這樣一個可以改變自己命運的機會。他向選帝侯詢問是否可以在巴伐利亞尋找到自己的位置。但很可惜，雖然選帝侯非常器重莫札特，但這次依然沒有很好的答覆。

　　就是在這種緊張的工作，以及不斷尋找未來新的出路的困頓之中，莫札特度過了六個年頭。故鄉薩爾斯堡不能滿足莫札特，他早晚會離開那裡。他等待的，只是一個時機。

刻骨的愛戀

在這乏味的六年之中，莫札特並非一無所獲。進入青春期的孩子，開始迎來了自己的愛情。雖然並不是所有的愛情都能修成正果，但對於一個音樂家來講，刻骨的愛情可以給自己的一生留下不可磨滅的印記。

在一個美妙的仲夏之夜，在美麗的薩爾斯堡，一群年輕人聚集在一個花園，凝神聽一支小樂隊的演奏。小樂隊演奏的是莫札特的作品，而莫札特就在這個小樂隊之中。

演出結束時，在年輕人中間，一位妙齡少女迅速走出，走向莫札特。

「莫札特先生！我是弗洛尼，是早上為您送麵包的。」

「哦，是麵包師的女兒。」

「對！我對您有一個過分的請求。剛才聽了您的夜曲，我喜歡極了。在一兩週之內，我的父母要慶祝他們結婚 30 週年，不知道您是否可以為我的父母寫一首曲子？」

莫札特藉著月光，觀察著這個可愛的少女。月光打在她姣好的面容之上，泛起一陣月華，清秀的面龐讓人又愛又憐。

「絕不，弗洛尼小姐。」

「我可以付錢給您！」

「你有那麼多錢嗎？」莫札特微微一笑。

「我存了一些錢。請您告訴我，這要多少錢？」

「一個吻！」

「莫札特先生，您在跟我開玩笑吧！」

「沒有開玩笑。只要一個吻，我可以為妳寫一首夜曲。」

「莫札特先生，您真的不要錢？」弗洛尼紅著臉頰，羞澀地問道。

「真的不要錢。只要一個吻，但是要預付！」

弗洛尼顯得手足無措。但她其實早就對自己的偶像心有愛意。但當自己的偶像向自己索吻的時候，她還是羞澀了。

他倆停了下來，環顧四周無人，便開始吻了起來。

「你現在跟我說：『你，莫札特，你喜歡多少吻，我就給你多少吻！』」莫札特深情地望著弗洛尼。

「你，莫札特，你喜歡多少吻，我就給你多少吻！」弗洛尼顫抖的聲音中，帶著堅定。

之後，兩個人就開始了甜蜜的戀愛生活。莫札特專門為弗洛尼創作了一首小提琴協奏曲，並全身心地投入其中。

他們在薩爾斯堡的每個浪漫的場所約會，度過一段又一段美好的時光。莫札特會為弗洛尼講述自己這些年遊歷

歐洲所見到的大千世界；弗洛尼就像一隻溫柔的小貓，靜靜守候在自己的偶像身邊，感受著地中海陽光般的安詳和幸福。

這樣的美好時光持續了幾個月。

在十月裡的一天下午，莫札特和弗洛尼又一次坐在托缽僧山的那條長凳上 —— 那是他們約會的固定場所。這裡，可以望見深藍色的天空和腳下美麗的土地。遠處的修道院掩映在蔥鬱的樹林之中，安靜而悠閒。

弗洛尼滿臉的憂傷。

「妳怎麼了，我親愛的弗洛尼？」

「莫札特，我父親對我說，我們不能這樣下去了。要不就正式訂婚，要不必須分手。」弗洛尼的眼角顯然帶著淚花。因為她似乎知道，莫札特的人生跟自己的人生並不在同一軌道之上。

年少的莫札特的確也沒有對結婚這樣的事情有心理準備。他一下子變得手足無措起來。「妳是怎麼回答你父親的呢？」

「我告訴他，我深愛著你。因此我要進修道院。」

「修道院？你瘋了，為什麼要進修道院，將自己的人生放在那樣陰暗的地方？」

弗洛尼使勁搖搖頭。「我不能把你捆綁在我身上。我

只是一個麵包師的女兒，而你要成為偉大的音樂家，一個世界知名的人物。等你出名了，你會想：我當時多麼蠢，竟然會跟一個麵包師的女兒結婚！」

「我不會的！」

「你太年輕了，莫札特。你必須是自由的，你現在絕不能把自己拴在一個小姐身上！從一開始我就知道，我們的事情會結束的。你使我感到幸福，我感謝你，我永遠不會忘記你！」

莫札特已經泣不成聲了，他像一個做錯事的孩子一樣趴在弗洛尼身上痛哭。

「可這是為什麼呢？你非得去修道院。」

「你以為我還會愛上另外一個男人嗎？」弗洛尼的話，讓莫札特感到鑽心的痛苦，他第一次感受到愛情的偉大。

但弗洛尼的話是對的，他的未來，並不在這個小小的薩爾斯堡，他早晚有一天要離開這裡。或許，一生中能夠有這樣一次刻骨銘心的感情就已難得。

莫札特深深嘆了口氣，擦乾了眼淚。他內心裡暗暗發誓：自己一定要刻苦工作，再過幾年，再將弗洛尼找回來。他將這些心裡的話告訴弗洛尼，弗洛尼只是輕輕搖了搖頭：「你不會再來找我了，莫札特。你太年輕了……」弗洛尼緊緊地把莫札特擁在懷裡。

逃離薩爾斯堡

在之後的日子裡，莫札特的內心更加痛苦。他甚至開始厭倦了創作明快愉悅的作品，而是更加願意寫一些陰沉痛苦的音樂。他似乎在尋找一種途徑描述一顆受傷的、痛苦的內心，表達一種絕望的、決絕的態度。

當李奧波德詢問他為何要創作這樣的作品的時候，莫札特委屈地說：「難道您真的不知道我指的是什麼嗎？您還記得三年前那部《g 小調交響曲》嗎？三年來，我寫了那麼多作品，都在走下坡路。那部唯一的《g 小調交響曲》，是我的最愛，比那之後的千百部都要美。我寫那部作品的時候，內心就是那樣想的，因此我必須那樣寫。但是在宮廷音樂會上，大主教破口大罵。我在想，如果一定得這樣，如果你們不願意要別樣的作品，那我必須得把我最好的東西留給自己，我只能寫一些討你們喜歡的作品。親愛的爸爸，不能再這樣下去了！如果大主教不讓步，那我就乾脆離開薩爾斯堡，反正我到處都能混上飯吃！」

李奧波德安慰自己的兒子，現在的大主教已經溫和多了。過不久，法國女鋼琴家熱娜奧姆小姐 —— 一位年輕漂亮的少女，將要拜訪薩爾斯堡。如果莫札特可以給她創作一部一流的作品，大主教的態度可能會更加溫和。莫札特照做了。當熱娜奧姆小姐來到薩爾斯堡，開始彈奏起莫

札特的作品時，她深深地為之痴迷了。

　　但是李奧波德卻在聽完之後，深深地憂慮起來。音樂很美，但是在某些方面卻又標新立異。這是否能夠得到大主教的諒解和接受呢？次日，熱娜奧姆小姐在大主教的宮殿為眾人傾情奉獻了這首作品。聽眾都為之瘋狂，都在大聲地喊著莫札特的名字 —— 當然除了大主教。大主教不僅不喜歡莫札特的作品，而且因為眾人對莫札特由衷的喜愛而感到憤怒。他在第二天緊急召見了莫札特，對他進行了嚴厲的訓斥，將莫札特的音樂貶低得一無是處。

　　莫札特又陷入了極度的痛苦之中。如果一個音樂家，尤其是一個天才音樂家不能按照自己的內心來創作作品，而只能聽命於那些不懂音樂的無聊的官吏的意見，那麼還有什麼創作的意義和價值？莫札特將自己內心的痛苦講述給自己的父親 —— 那個一直支持著自己的偉大的男人。但是李奧波德顯然也已經精疲力竭。他告訴自己的兒子：「我親愛的兒子，你沒有看到生活中實際的那一面。你是負有使命的音樂家，可你也是一個職業音樂家。這意味著你以它為生，或者說你一度以它為生。」他輕輕地嘆了口氣，接著說道：「而且，我現在已經五十七歲了，每天都有可能死去。那你母親怎麼辦？還有你的姐姐，瑪利亞都要二十六歲了，她還在做著音樂教師的工作。」

　　李奧波德已經老了，無論是從生理上，還是從心理上。

　　如果是在十年前，他肯定要帶著自己的兒子周遊世界。但是，他現在老了。他要考慮自己的妻子、自己的兒女的生活。但莫札特對於創作自己音樂的渴望，是無法阻擋的。

　　他不想在薩爾斯堡揮霍自己的大好青春。他要創作偉大的、驚世絕倫的作品。他想到慕尼黑，他想到曼海姆，他要創作偉大的德意志歌劇。

　　李奧波德的內心受到極大觸動。進入晚年的他，多麼希望自己的兒子能在音樂界出人頭地、聞名世界，但更希望兒子能夠守護在自己的身邊。尤其是他曾經經歷過失去五個孩子的痛苦，那種感覺是常人無法體會的。他徹夜不眠，最終想通了。如果莫札特離開薩爾斯堡，他很有可能會在慕尼黑，或者在巴黎，或者在其他一個什麼地方謀得一個更好的職位。但二十一歲的孩子依然不諳世事，之前都是自己在外幫忙打理一些人際關係。如果要走，自己也要與孩子一起出去。但是，大主教會同意嗎？第二天，懷著忐忑的心情，李奧波德面見了大主教，詢問能否請假帶自己的孩子前往慕尼黑。大主教非常明確地告訴他：「我不願意我的人到外面去到處亂逛。我不是為了這樣才把大把金錢付給他們的。」

　　如果莫札特想要謀求更好的職位，他們就必須都辭職。但李奧波德不可能辭職了，這麼大的年紀，已經禁不起折騰了。因此，莫札特要在沒有父親陪同的情況之下，去尋找自己的未來。

　　莫札特迅速起草了辭職信。這次他決定要跟自己的母親開始一番新的音樂旅程。

　　當莫札特把辭職信提交給大主教時，大主教氣憤難當，他甚至要將李奧波德也一併解僱。幸好在大主教私人醫生的勸解之下才作罷。

　　李奧波德悉心準備著兒子的旅行用品，他內心多麼渴望能夠跟兒子一起走。但歲月不饒人，當年自己的積蓄，也在歷次的旅行之中消耗殆盡了。自己必須留下來，維持一家人的生活。他細心叮嚀自己的兒子在外如何處理與各種人的關係 —— 提防偽君子、冒險家，提防女人，提防紈綺子弟。意識到自己的兒子將要遠行，李奧波德先生感覺到一道鐵箍圈在他的心口，痛苦到無法呼吸。

　　一七七七年九月二十三日，莫札特整裝出發。女僕特雷瑟爾在哭泣，李奧波德也像一個孩子一樣哭泣起來。瑪利亞也不願意看到自己的弟弟和媽媽進行如此艱苦的旅行。但是，莫札特和媽媽還是乘著馬車，消失在金秋的霧靄之中。

　　「你可憐的父親！我從來沒有見過他這麼難受，這麼沮喪！甚至在海牙，瑪利亞病危，並已經開始準備後事的時候，你父親都沒有這樣過。」母親的心中泛起悲傷，眼角閃耀著淚光。

　　「爸爸會好起來的！」莫札特安慰著母親，也安慰著自己。

第 3 章　重返薩爾斯堡

第 4 章　追逐夢想的旅程

慕尼黑和曼海姆

　　經過幾天的奔波，莫札特和媽媽乘坐的馬車到達了慕尼黑。他們住進了十四年前來慕尼黑時住過的黑鷹旅館。在這裡，莫札特為他們的老朋友彈奏鋼琴，一夜暢歡。

　　翌日，莫札特就開始奔波起來。他爭取到了面見選帝侯的機會。幾年前，他曾經應選帝侯的邀請，為慕尼黑狂歡節寫過歌劇。選帝侯對他的印象也非常好。但這次會面卻並沒有預想的那樣順利。

　　選帝侯得知莫札特辭職來到此處，並和大主教鬧翻了之後，他並沒有對莫札特給予支持。他甚至輕描淡寫說：「要寫歌劇，去義大利比較合適。」顯然選帝侯此時並沒有對歌劇表現出多大的興趣。

　　碰壁之後，莫札特心裡非常難受。十幾年前，選帝侯對自己恩寵有加；即使在兩年前，選帝侯也誇讚莫札特是非凡的藝術家。但是現在卻不肯為這位天才尋找一個合適的位置，這讓莫札特感到很灰心。

　　想要留在慕尼黑，看來只有跟劇院合作了。但即使是這個計劃最終也沒有成功。父親來信說，這樣的想法不可行，因為會給莫札特的聲譽帶來嚴重的負面影響，甚至大主教都會嘲笑他。人不能看輕自己，還沒有走到非這樣做不可的地步。

　　因此，必須準備離開慕尼黑，到曼海姆去。

　　一七七七年十一月一日，莫札特和母親來到曼海姆。曼海姆當時被稱為「音樂家的天堂」。

　　李奧波德密切關注著兒子的行動。當他知道莫札特已經到達曼海姆，就急不可待地寫信叮囑兒子應該如何做好相關的事情。他們首先拜訪了選帝侯的樂隊首席卡納比赫先生。卡納比赫熱情地迎接了莫札特，並積極為他在曼海姆的事業穿針引線，幫莫札特結識上層人物。而當宮廷樂隊的樂長霍爾斯鮑爾得知莫札特來到曼海姆，並希望停留在此的時候，他高興得合不攏嘴。霍爾斯鮑爾先生曾經在十四年前目睹了小莫札特的演出，他為莫札特的才華感到震驚。因此，他主動說在幾天之後的選帝侯命名日的音樂大會上，會將莫札特的曲目列在曲目單上。

　　莫札特選擇了自己之前創作的那首曾經讓大主教憤怒不已的〈降 E 大調協奏曲〉。演出獲得了輝煌的成功。選帝侯對莫札特的作品痴迷不已，他甚至要求莫札特再加演一首幻想曲。十四年前，選帝侯就對莫札特留有非常好的印象。現在，這種美好的印象又加深了。他熱情邀請莫札特為自己的孩子演出。莫札特似乎看到了未來的希望，因為他似乎已經看到，自己不僅會收到選帝侯的邀請，還在曼海姆取得宮廷樂隊中的職位，而且還有可能成為選帝侯子女的私人鋼琴教師。

　　第二天下午，莫札特來到選帝侯的宮殿。他立即被引入孩子們的房間。莫札特為選帝侯和孩子們彈奏了他最近寫成的一首奏鳴曲 —— 實際上他認為這是他迄今為止最好的作品。選帝侯從頭到尾聽得特別認真，又非常謙遜地提出了自己的意見和想法。選帝侯最欣賞的段落，正是莫札特最喜歡的段落，這讓莫札特非常欣慰。

　　「我要認真考慮是不是要把你留在這裡！」選帝侯如是說。

　　莫札特也非常積極主動表示，自己為選帝侯的女兒寫了一首迴旋曲。他開始演奏給選帝侯聽。選帝侯非常喜歡，但他懷疑自己的女兒是否能夠真的學會這首曲子。

　　「我非常願意親自教她。我只是希望能夠有親自教她的這份榮幸。」

　　「如果有兩個鋼琴老師，她不會不高興吧！」選帝侯猶豫了。原來，自己的女兒實際上已經有了一位鋼琴教師。

　　而這位鋼琴教師不是別人，正是選帝侯的懺悔教父 —— 福格勒修道院的院長。

　　而實際上，當修道院的院長得知莫札特的到來，並且有可能取代自己鋼琴教師的位置的時候，他大為惱火。甚至已經開始不自覺運用自己作為選帝侯懺悔教父的特殊身分，來影響選帝侯的選擇。

幾天之後，選帝侯告訴莫札特，眼下沒有希望得到這
一位置了。不僅不能做鋼琴教師，而且也不能留在曼海
姆。顯然，教父已經對莫札特產生了很強的敵意。

這是一次沉重的打擊。莫札特距離自己的夢想只有一
步之遙，但卻在即將成功的最後時刻夢想破碎。

在慕尼黑和曼海姆的這段時間，莫札特的支出驚人，
大借外債。現在工作的事情沒有著落，生活陷入了困境之
中。他在曼海姆的朋友溫德林告訴莫札特，他要在明年四
月參加巴黎的音樂會。巴黎是一座能夠使人們迅速獲得地
位和金錢的城市，憑藉莫札特的才華，他很可能會獲得非
凡的成功。

李奧波德也對這個計畫表示贊同，他寫信支持兒子這
樣做。現在距離明年四月分還有一段時間，莫札特也就暫
且在曼海姆住了下來，在溫德林的介紹之下，他做起了幾
份教孩子彈鋼琴的工作。

明年四月分的巴黎，是不是能夠給在尋找夢想中的莫
札特一點新的希望呢？

情迷路易絲

在這段時間裡，莫札特碰到可能是自己生命中最重要的一個女人 —— 路易絲·韋伯。

在溫德林介紹當地劇場的男低音歌手弗朗斯·韋伯給莫札特認識之後，莫札特感覺到自己找到了一個良師益友，同時也是一位像父親一樣疼愛自己的男人。

莫札特和母親當時寄宿在韋伯家裡，韋伯夫婦像父母一樣照顧著莫札特。韋伯非常欣賞莫札特的才華，而莫札特也同樣對韋伯敬重有加。他在寫給自己父親的信中曾經提道：「我這樣喜歡他，除了他的外表，更因為他很像您，性格和思想方法簡直跟您一模一樣！」

韋伯有三個兒子和四個女兒，其中有三個女兒同樣從事歌唱事業。在他們之中，韋伯對女兒路易絲更加看重 —— 他認為路易絲會成為一名偉大的歌唱家。路易絲原來叫做阿露西婭·韋伯。現在，她被人們稱作路易絲。

實際上，當看到路易絲的時候，莫札特已經心跳加速。

他將自己在米蘭時寫作的《盧喬·西拉》交給路易絲，讓她試著演繹。路易絲還是一個十六歲的小姐，當她唱這首曲子的時候，卻似乎成了一個可愛的女人。莫札特花了好大的力氣才掩飾住自己內心的驚奇。他毫不遲疑地

就表達了自己想親自教路易絲唱歌劇的想法。

但是韋伯卻表示自己一無所有，不能讓莫札特無償教自己的女兒。莫札特內心多麼想說：「有您這個女兒就夠了！」但他卻只能表達：「培養這樣一個偉大的歌唱家，是一種幸福！」

對於路易絲的愛，即使是身在薩爾斯堡的父親也已經強烈地感覺到了。他專門給自己的兒子寫了一封信，委婉地表達了自己的忠告：「你這一趟旅行的目的，是在我們的協助之下，使你比你姐姐獲得的更多，更重要的是比你們在孩童時代所獲得的名聲更大。你要成為一名世界性的音樂家，向著任何一位音樂家所不及的最高地位不斷前進，這是你的責任。你是想沉迷於美色，不知何時會死在破爛的草蓆上，讓老婆孩子們流浪於街頭乞討，還是做一個虔誠的基督教徒，過著既擁有名譽又舒適安逸的生活？這必須依靠你自己的想法和你良好的行為。」

深陷感情漩渦之中的莫札特，怎麼能聽得進自己父親的話語？他接連寫了七封信給父親，表達了自己對路易絲強烈的愛意。他告訴父親：「人們認為，凡是去跟一個貧女談情說愛，似乎總是心懷鬼胎。不過我是莫札特，一個心地乾淨的年輕人！」

能夠在很短時間內連續寫七封信給父親來全面介紹和

誇獎一位女歌手，這在莫札特的一生中是極其罕見的。由此可見，莫札特對路易絲的愛是強烈而真誠的。但是李奧波德卻也有自己的考慮。他認為兒子在功成名就之前，不適合結婚成家。

莫札特的愛，可能更多的是一個男性對一個女性的追求和迷戀。路易絲似乎也有自己更高的追求。年輕的她，一心想成為一名偉大的歌唱家。當莫札特把將去巴黎的想法告訴路易絲，並表達想要帶路易絲一起去巴黎的時候，路易絲並沒有多少心動的感覺。她反而建議莫札特是不是應該帶著自己一起去義大利。從她的語氣中，莫札特還是能夠敏銳地感覺到她有逃離曼海姆的深切的想法。

後來在與韋伯暢飲之後，莫札特得知在曼海姆有人在打路易絲的主意 —— 有人想要她做自己的情人。這是一件多麼骯髒而無法讓人接受的事情！這可能就是路易絲想要逃離曼海姆的原因。

藉著酒意，莫札特幾乎當即就決定要和韋伯父女二人一起前往義大利，並敲定了行程。他似乎看到了路易絲頭戴新娘花冠陪伴在自己身旁，後面跟著喜極而泣的韋伯，在婚禮的鐘聲中，兩人步入教堂⋯⋯

當莫札特將自己放棄巴黎，而選擇與韋伯父女前往義大利的想法告訴他的父親的時候，李奧波德幾乎氣瘋了。

　　在信中，李奧波德訓斥自己的兒子：「你的建議差點讓我失去理智，你的信寫得簡直像一篇小說！難道你真的下定決心和陌生人一起去闖蕩世界，將你的名譽、你衰老的雙親、你可愛的姐姐置於腦後，讓你的父親成為大主教和整個薩爾斯堡的笑柄嗎？我的兒子，你在兒童時代就在世界上為自己贏得了榮譽和尊敬。現在一切取決於你了。你要不是借助慈悲的上帝成為一名具有崇高聲望的音樂家，就是被一個女人囚在一個小屋子裡，草甸上是你們嗷嗷待哺的嬰兒，這樣終生潦倒下去！我親愛的兒子，到巴黎去！一個具有偉大才能的人的名字和聲譽，將從巴黎傳向全世界！當你在巴黎贏得了一切的時候，你再去義大利，再去幫助你可愛的路易絲小姐。讓媽媽陪你一起去！」

　　當莫札特拿到父親的來信時，內心極度悲傷。他將信中的內容告訴路易絲，並一把將路易絲摟在懷中，吻著她，淚水不自覺湧了出來。路易絲先是呆呆佇立，然後將莫札特推開。

　　「我們還只是普通朋友，莫札特先生。到巴黎去吧！你的父親懂得人情世故，比我們要強上一百倍。現在我到義大利，肯定也太早了些。一年之後，如果你還能記得我的話 ──」路易絲的話堅決而理智。

「我只是你的一個好朋友和老師？這還不夠，對我來說這不夠！路易絲，回答我。」

「我非常喜歡你，莫札特先生。這是不是愛情呢？我們兩人還太年輕，一年之後，一切都能找到答案的。」

雖然內心非常痛苦，但是現在的莫札特已經不是叛逆少年了。他非常理解父親的話。他寫信告訴父親，父親的話是完全正確的，就是在談到路易絲小姐的時候，也是正確的。他是一個聽話的兒子，絕對服從父親的命令。

這已經是一七七八年的春天，很快就要啟程趕赴巴黎了，莫札特母子在一個陽光明媚的早晨向韋伯一家告別。韋伯泣不成聲，他的女兒康絲坦茲和蘇菲也同樣跟著哭了起來。

韋伯夫人趕緊將兩個女兒領回房間，韋伯先生也回屋了，只剩下莫札特和路易絲兩個人留在外面。第一次，路易絲主動親吻了莫札特……

路易絲在莫札特的人生中是一個佔有極其重要地位的女人。實際上，莫札特為這個女人痴狂。其中一部分原因是因為兩人相遇在最美的年紀，同樣抱有對藝術的崇高追求。美麗大方的路易絲，在氣質方面對莫札特的吸引是巨大的。另一方面，兩人的合作也是天衣無縫的。莫札特為路易絲創作了很多歌曲，而路易絲也能夠將這些歌曲演

繹得非常完美。莫札特曾經提道：「我為路易絲小姐寫了一首詠嘆調，我告訴她，你自己去練，你覺得應該怎麼唱就怎麼唱，練好了，讓我聽聽。我會坦率地告訴她，我滿意的是什麼，不滿意的是什麼。幾天之後我去韋伯家，她自己彈奏並唱給我聽。我不得不向她承認，她唱得恰恰跟我想要聽到的完全一致。我正是要教給她這種唱法。」（一七七八年二月二十八日給父親的信）

　　莫札特是一個感情豐富、熱愛生活的人。他特別重感情，也是一個愛走極端的人。他認定了大主教與他不對盤，就不會輕易曲意逢迎；同樣的道理，當他愛上了路易絲之後，就一輩子也不會將這個女人從自己的心中拿掉。

　　愛情是人一生中最偉大的饋贈。尤其是對音樂家來說，創造永遠與愛相伴相隨。因此，我們似乎應該特別感謝路易絲・韋伯。雖然她最終沒有接受莫札特的愛，但是她卻點燃了莫札特的愛情之火。如果沒有這把熊熊燃燒的愛火，可能就缺少了很多驚世的天才之作。

母親的去世

　　此次啟程前往巴黎，母親滿心憂慮。在莫札特小的時候，她可以陪伴著自己的丈夫和子女到處奔波。但現在她年紀大了，而且只有自己跟兒子，丈夫和女兒都在遙遠的薩爾斯堡。她內心充滿了憂慮，思鄉情緒也襲上心頭。如果說在慕尼黑和曼海姆她還能適應，這次要去一個語言和環境都不一樣的國度，她就非常焦慮了。她病倒了。

　　巴黎之行的花費非常高昂。他們甚至不得不用自己的馬車來支付車伕的報酬。在賣掉馬車的時候，母親的淚水不由地流了下來 —— 這個馬車陪伴了自己多少歲月，它甚至維繫著她對丈夫和故鄉的思念。而現在，就是這份思念也要斬斷，這真是一件殘酷的事情 —— 她還能返回那美麗的薩爾斯堡嗎？他們到了巴黎，只能住在沒有陽光而又十分寒冷的房子裡。由於生活得不到資助，也沒有特別合適的經濟來源，生活日漸窘迫。

　　莫札特又去拜訪格林先生。當年，正是由於格林先生的積極引薦，自己才能夠非常順利地出入巴黎的高層社會，從而博得神童的聲望。而當格林先生再見到莫札特的時候，卻不無遺憾地說，因為現在年紀大了，莫札特「神童」的稱號已經沒有任何吸引力了，十四年前的成功幾乎已經不可能重現了。

　　日子就這樣艱難地過著。莫札特只能臨時找一些小的創作工作，以及一些教授孩子鋼琴的工作來掙點外快。哪怕是報酬很低，但總比無所事事要強。當然，無論在巴黎的生活多麼艱難，都沒有阻擋莫札特進行創作。在此期間，他創作完成了《G大調小星星變奏曲》。

　　母親的病情卻一天天地惡化。莫札特要請醫生，但是母親怕花錢，不捨得請，而且她對法國醫生也毫不信任。

　　望著在病床上沉睡的母親，莫札特的內心十分淒惘。母親是多麼希望返回故鄉，而年邁的父親也多次在信中委婉地表達這種想法。但是，當初自己是為何才從薩爾斯堡逃離出來的？現在又怎麼能就這樣回去呢！

　　莫札特將所有的感情都投入到創作之中。他開始彈奏起鋼琴。

　　「莫札特，若是我快死了，那我也想聽聽這首作品。」

　　母親醒了，並一直默默地站在他身後。莫札特淚如雨下。

　　後來，他終於找到了一位德國醫生。但是為時已晚，母親得了非常嚴重的傷寒，已經無法醫治了。

　　七月三日這天，醫生在診斷之後告訴莫札特，母親會在這一天離開他。

　　「莫札特，你是我的幸福，我的驕傲！你給了我的都

是幸福，沒有別的！從你出生的那天起。」母親的聲音非常輕，但一字一句都擊打在莫札特的心上。這是一位多麼偉大的母親，七個子女，有五個夭折，自己內心的傷痛如何才能減輕。她和李奧波德一樣，將所有的愛都傾注到自己的兒女身上。她為莫札特付出了作為一個母親所能付出的一切。

「原諒我，母親！」莫札特已經泣不成聲。

他想起了八年前，自己在義大利的時候給母親寫的信：「我祝賀媽媽的命名日。願她長命百歲，永遠健康。這是我不斷地向上帝祈求的，也是我天天為之祈禱的。我將天天為雙親祈禱。我沒法給媽媽送上什麼禮物，只好等到回去的時候帶點小鈴鐺、蠟燭和面紗吧！現在，我親吻媽媽一千次。我至死都是您最忠實的兒子！」

那時，未來還是那麼光明而美好。而現在，母親已經離自己而去，身為兒子，不僅沒有盡到孝心，而且還連累自己的母親在生命的最後時刻還在他鄉忍受飢寒交迫的痛苦。這讓莫札特內心極度痛苦。

莫札特強忍著巨大的悲痛，寫信給自己的父親。他並沒有告訴李奧波德實際情況，只是告訴父親，母親病得非常厲害，必須要有心理準備。作為一名虔誠的天主教徒，莫札特相信母親的去世是「上帝的旨意」。在這悲傷之

中，他創作了傷感的《e 小調小提琴奏鳴曲》和《a 小調鋼琴奏鳴曲》。

莫札特在巴黎遭受的冷落和悲慘境遇，真是讓人痛心，再加上母親在巴黎的逝世，使得莫札特對這座城市充滿了不滿和怨恨。他已經不可能再在這座冰冷的城市尋找未來了，他必須要離開。

這段時間發生了兩件重要的事情。一件是曼海姆選帝侯的更替，新的選帝侯將都城從曼海姆遷到了慕尼黑。本來，這可能成為莫札特重返慕尼黑尋找新的合適職位的好的契機，但卻伴隨著巴伐利亞在位繼承權的戰爭而破滅了。

另外一件事情是薩爾斯堡的樂長洛裡去世了。實際上，薩爾斯堡宮廷樂隊空缺出了兩個位置。而在莫札特離開之後，大主教才逐漸意識到他的確失去了自己樂隊中最有才華的樂師。他甚至開始委婉地詢問李奧波德，莫札特是否能夠重新返回薩爾斯堡。

實際上，李奧波德內心也非常渴望兒子能夠回來。但是他知道，兒子內心固執，絕對不願意做這樣的事情。但在自己的妻子去世之後，由於對莫札特的想念更加強烈，他開始給兒子寫信，詢問兒子是否願意回來。而大主教這時候也異常大度地給予了莫札特以好的保證：給莫札特父

79

子都增加薪水，同時允許莫札特每兩年有一次長時間的旅行假期，而且之後也可以接任宮廷樂長的職位。

在接到父親的信之後，深陷失去母親痛苦之中的莫札特並沒有回絕。他已經對巴黎這個冰冷的城市感到絕望。寂寞和孤單襲來，他渴望能夠早點兒見到父親。但對是否立即下定決心回去，他還在躊躇。

格林先生在聽聞這件事情之後，非常支持莫札特回薩爾斯堡。因為他早就感覺到，誠實的莫札特並不適合這座城市。如果莫札特僅有現在才能的一半，但卻花更多的心思去從事社會活動的話，他早就在巴黎站穩腳跟了。但是事實上，莫札特並不能做到這一點，他全身心都在藝術的世界裡。

格林先生甚至提筆給李奧波德寫了一封信，信中提到莫札特在巴黎生活的悽慘，希望李奧波德可以勸自己的兒子返回薩爾斯堡。李奧波德對格林的話沒有絲毫的懷疑。

他趕緊寫信，甚至以命令的語氣讓兒子返回薩爾斯堡。在父親的一再催促之下，莫札特終於下定決心啟程返鄉。

在母親的墓前依依話別後，莫札特踏上了取道曼海姆返回薩爾斯堡的旅程。

再見，路易絲

在巴黎的時候，莫札特對路易絲的思念與日俱增。他曾經給路易絲寫過很多信。其中有一封足以表明他對路易絲的思念之深：「什麼時候我能享受和你重逢的快樂，我才會感到無比的幸福和安寧 —— 我要在狂喜中用我的整個心靈擁抱你！

啊，我多麼盼望這一天，千萬遍地祈求這一天的到來！唯一使我安慰、看到希望的，就是對你的思念，我懇求你給我寫信。你真想像不到你的來信能給我帶來多麼大的歡樂。」（一七七八年七月三十日，自巴黎寄路易絲）這次返回薩爾斯堡，莫札特之所以選擇了取道曼海姆，是因為他還有別的想法。他幻想著可能會在巴伐利亞宮廷樂隊找到新的職位；他甚至幻想著美麗的路易絲這次能夠接受他，成為他的新娘。

到達曼海姆的時候，父親的信又到了：「你希望在曼海姆得到職位？你現在既不能在曼海姆，也不能在世界上的任何地方任職，除了在薩爾斯堡。你的整個想法就是要自我毀滅，這只是為了去實現你的那些虛無縹緲的計畫。可我希望，在你的母親死於巴黎之後，你不要昧著良心要你的父親也死去。上帝保佑，我還沒有失去理智，我還希望我的孩子們永久幸福。我也珍惜我自己和我的孩子們的

聲譽。我們負的債必須償還，但我一個人做不到。因此你接到這封信之後立刻動身。」

父親的話不僅是嚴厲的，而且是不容反抗的。莫札特只在曼海姆稍做逗留就啟程前往慕尼黑。實際上，路易絲一家現在正在慕尼黑。莫札特多麼期望馬上就能夠見到她。

當見到韋伯先生的時候，韋伯先生立刻熱情地擁抱了他。韋伯告訴莫札特，路易絲現在是慕尼黑劇院的明星。她的薪水比大主教所許諾給莫札特的薪水的兩倍還要多。中午的時候，路易絲回來了。當她見到莫札特的時候，非常禮貌而愉快地與莫札特寒暄。

從語言和神態中，莫札特感覺到路易絲似乎有了很大的改變。目光中多了一些猶疑和不屑，有一些高傲和自負。

飯後，兩個人找了時間獨處。這時候，莫札特累積了很久的對路易絲的愛都噴薄而出。他毫不掩飾自己對路易絲的思念：「路易絲，我一直一直都在思念著你。現在我成了薩爾斯堡宮廷和教堂的管風琴師，我每年有五百古爾登的收入。路易絲，你願意跟隨我去薩爾斯堡嗎？你願意做我的妻子嗎？」

「我是否願意做您的妻子？莫札特先生，我現在在這

裡得到的薪水比你要多一倍。這個我們先暫且不談。但是
您真的相信，我會放棄在這裡的舞臺生涯，而把自己埋沒
在薩爾斯堡嗎？如果我愛你超過了一切，我會這樣做的。
但是，我不愛你！」

「你不愛我？」

「是的，我從來沒有愛過你！」

「永別了，路易絲小姐。」

「永別了，莫札特先生。在此表示美好的致意！」

莫札特已經淚眼朦朧。這麼久以來，自己心中都存有
對路易絲強烈的愛意。但是現在，母親不在了，自己心中
的這份愛的寄託也被無情地打碎。這一年多，莫札特經歷
了怎樣的人生起伏啊！

韋伯將莫札特拉到自己的房間。他安慰莫札特，現在
的路易絲已經不是當年的路易絲了。成名之後的她，已
經不復當年的單純。莫札特不值得為了她付出這麼多的
感情。

但是，如果莫札特可以接受他的另外一個女兒康絲坦
茲，那麼將是非常完美的。

莫札特已經心亂如麻，他現在聽不進任何的話。他現
在只想逃離這裡，逃離這個令他傷心的地方。

他要回家。

歸鄉

　　由於莫札特中間取道曼海姆和慕尼黑，所以一再推遲了返回薩爾斯堡的行程。當莫札特終於返回的時候，李奧波德顯然已經等得有些不耐煩了。

　　但畢竟是自己的寶貝兒子。幾年之前，李奧波德親自送兒子和妻子踏上了追尋理想的旅程。但是，當兒子再一次站到自己面前的時候，妻子已經離開了這個世界，甚至連當年馱著母子二人遠去的馬車都不見了。無論從什麼角度說，這次旅行都是失敗的。但是，兒子比以前更加成熟了，這或許是唯一值得安慰的地方。

　　與莫札特一起回來的，還有他的堂妹。他們在慕尼黑會合，並一起坐車回到了薩爾斯堡。

　　「我們把過去一筆抹掉，開始新的生活吧！去問候一下你的姐姐，她在你離開的日子裡，對我來說就是精神支柱。」李奧波德說。

　　第二天，莫札特就得到了教堂管風琴師和樂隊首席的任命。雖然莫札特依然對大主教心存怨恨，但是他像一個紳士一樣，按照禮儀畢恭畢敬地前往宮殿表達謝意。

　　事情似乎就這麼平靜下來了。經過一系列的打擊，莫札特終於願意靜下心來，好好地在薩爾斯堡待一段時間。

　　但這種平靜背後，一種不安的情緒似乎在悄然滋長……

第 5 章　到維也納去

薩爾斯堡的夢魘

一七七九年一月中旬，莫札特終於回到了闊別已久的薩爾斯堡。

現在的薩爾斯堡，已經不是當年的薩爾斯堡了。即使是在家中，甚至也發生了很多微妙的變化。父親變得沉默了，這種沉默讓莫札特非常不適應。有時候，一個眼神，或者一句話都會讓莫札特感受到父親內心的淒惘。莫札特知道在一定程度上，父親將妻子的去世歸結到自己兒子非要進行長途旅行這樣的選擇上。父親的沉默，更像是一種無言的責備。

其實莫札特何嘗不在自責呢？如果母親當初不跟隨自己外出，如果一路上節省一點，最後也不至於不捨得治病。母親的去世，自己負有不可推卸的責任。他主動跟父親談起母親的病情和去世的情形。李奧波德沒有責怪他，但是他對兒子很多事情的處理方法的不認同是十分堅定的。

這既包括那次固執的旅行，也包括他與韋伯一家的交往。

但這一切，可能也是兒子成長過程中不可缺少的一個環節。

他只希望兒子能夠從中汲取教訓。

　　姐姐瑪利亞對莫札特的態度也與過去不同了。瑪利亞已經二十八歲了，依然沒有結婚。這在很大程度上就是因為家人把所有的積蓄，甚至瑪利亞自己的積蓄都拿來讓莫札特外出尋找未來了。但是莫札特卻從來沒有向她表達過感激之情，這在瑪利亞看來，無異於過度自私。

　　對於這些，莫札特還是可以理解和忍受的。但是對薩爾斯堡卻有他永遠無法接受的理由。在 18 世紀的封建專制制度之下，宮廷樂師實際上就是領主的奴僕。曾經擔任過宮廷樂長的海頓就曾悲傷地表示：「我坐在荒野裡，幾乎沒有人類和我在一起，我是很痛苦的……最近幾天，我也不知道我是樂長還是劇場驗票員……要知道經常做奴隸是很可悲的……」海頓還算是一個性情敦厚的音樂家。而莫札特這樣一個不甘心居於人下的音樂天才，怎麼能夠接受作為「奴隸」的命運？這實際上就是他與大主教總是產生矛盾的最深層的原因。

　　「把我的真實情感告訴你吧，薩爾斯堡唯一使我厭惡的地方，是不能和人們自由交往，以及音樂家地位的卑微，還有大主教不信任有知識水準群眾的經驗。」莫札特直截了當地將自己對薩爾斯堡厭惡的原因闡釋得簡潔而清楚。

　　莫札特對大主教的厭惡，最後甚至擴展為對整個薩爾斯堡和薩爾斯堡人的厭惡。他曾經在一七七九年寫給父親

的信中提道：「我發誓，我實在無法忍受薩爾斯堡和當地所有居民，不管他們的語言還是他們的生活方式，都令我無法忍受。」

而回到薩爾斯堡之後的莫札特，也曾經在一七八〇年寫給父親的信中非常直接地跟自己的父親表示：「您應該知道，僅僅是為了您的高興，我才待在薩爾斯堡的。上帝在上，要依照我自己的心願，在那天離開之前，我會把最新訂的那份契約拿去擦屁股。因為，憑我自己的名譽起誓，叫我日復一日越來越無法忍受的，並不是薩爾斯堡那地方本身，而是那個親王與其左右傲慢無禮的貴族。假如給我一份書面通知，說他已經不再需要我為他服務，我將感到高興。」

對於一個天才藝術家來說，沒有施展其才華的環境，就如同沒有空氣一樣令人窒息。

還好莫札特在接下來的一年半時間裡，雖然忍受著巨大的痛苦，但是他將更多的心思投入到作品的創作之中。

況且大主教這一次有言在先，每兩年會允許莫札特做一次長途旅行。因此只要堅持一段時間，就會有解放的時候！莫札特不斷安慰著自己。

在一個對個人天賦權利普遍缺少關注和尊重的時代，莫札特的個人遭遇具有普遍性。正是在這樣一個時代，莫

札特對權貴的鄙視和壓制所表現出的勇氣和抗爭精神，實可謂是難能可貴。自由是人類最寶貴的東西，因此在莫札特這樣有著高度藝術素養的人看來，自由一旦喪失，生活也會隨之變得寡然無味。

或許，希望之火會在未來的某一天悄悄點燃。

慕尼黑的希望

莫札特所在的樂團偶爾會來一些劇團演出。大多數是一些默默無聞並沒有任何特色的劇團，這些當然並不能吸引莫札特的注意。不過偶爾也會有幾個不錯的劇團來到此地。曾經在維也納劇院演出的伯姆夫婦，組建了他們的巡遊劇團來到薩爾斯堡之後，莫札特的創作熱情重新被激發出來。

莫札特為他們創作了《托馬斯王》的配樂，整個薩爾斯堡似乎又重新找回了往日對於歌劇的熱情。在伯姆走後，新來的樂團依然吸引著莫札特。莫札特和父親、姐姐經常出現在劇院之中，在這裡他們也見識了各種各樣的劇作。說是消磨時光也好，說是在等待時機也好，總之這一年半的時間畢竟過得還算平穩。

一七八〇年九月的一天，莫札特的老朋友，在慕尼黑擔任宮廷樂長的卡納比赫給他來信，說他從選帝侯卡

爾‧特奧多爾那裡為莫札特討得了一份創作一部歌劇的委
託 —— 也就是為一七八一年的慕尼黑狂歡節譜寫歌劇。

　　於是莫札特全身心地投入到歌劇《依多美尼歐》的創
作上來。這實際上算是莫札特的第一部正歌劇。這部歌劇
不是德語的，而是義大利語的。依多美尼歐是古希臘歷史
中的人物，他是克里特國王，曾經參加了特洛伊戰爭。

　　在返國途中遇上暴風雨，他向海神許願，如果能夠得
救，他就把克里特島上遇到的第一個生物作為貢獻，獻給
海神。

　　他回國後第一個遇見的卻是他的兒子。為了履行諾
言，他殺掉了自己的兒子祭祀海神。

　　一七八〇年十一月初，莫札特趕往慕尼黑。大部分的
創作需要在慕尼黑完成。卡納比赫熱情地迎接了莫札特。
選帝侯對這部歌劇非常看重，他常常會在排練現場觀看排
演。選帝侯的熱情不僅使莫札特感到由衷的高興，而且也
獲得了新的希望。

　　《依多美尼歐》的總譜寫得非常厚，莫札特寫到幾乎
都要手軟了。雖然非常累，但創作作品的這幾週時間，卻
讓他感到特別舒心。實際上，莫札特覺得選帝侯這一次一
定不會再放他離開，在薩爾斯堡的勞役終於看到盡頭了。

　　《依多美尼歐》還沒正式上演，在薩爾斯堡就已經流

傳著它的好評了。莫札特的父親萬分希望能夠親眼觀看這部作品，但猜測大主教不會放自己前行。剛好不久前，奧地利皇后瑪麗亞·特蕾莎去世，因此大主教決定動身前往維也納弔唁，這給了李奧波德先生一次難得的機會。

李奧波德和瑪利亞趕在莫札特二十五歲生日之前趕到了慕尼黑。他們有幸目睹了這部作品從排演到演出的整個過程。

《依多美尼歐》的演出是空前成功的。本來在演出之後，莫札特就應該陪同父親和姐姐一起返回薩爾斯堡。但是莫札特好不容易出來，並且得到了選帝侯的器重，他絕對不願意放棄這樣一次逃離的機會。因此，他沒有請示大主教，就自己擅自決定留在慕尼黑參加當地的狂歡節。其實，他更多的是想利用這次《依多美尼歐》成功上演的機會，爭取讓選帝侯將他留在身邊，從而逃離薩爾斯堡。

李奧波德在看到兒子的成功之後也感到些許欣慰。他也明白薩爾斯堡對莫札特來講，實在是太小而且太貧瘠了，並不適合他成長，而且這次或許真的能夠爭取到留下來的機會，因此也就不再加以阻攔。他和瑪利亞返回了薩爾斯堡。

莫札特在臨別的時候告訴父親：「如果這所有的美好計畫都沒有實現的話，如果我真的不得不回到薩爾斯堡的

話，那在此之前我至少也要讓自己好好放鬆放鬆。」

之後，為了向選帝侯證明自己是一名出色的教堂作曲家，莫札特寫了一首《c 小調彌撒》。他的朋友卡納比赫等人也在積極為他爭取機會，一切都在向著有利的方向發展。

維也納的衝突

正當莫札特在慕尼黑志得意滿的時候，他接到了大主教命令他去維也納的消息。維也納 —— 音樂的天堂，莫札特對這座城市自然是充滿了萬分的渴望。但是這次是大主教的命令，大主教要做什麼呢？莫札特猜不準。眼下選帝侯還尚未對自己的未來有什麼指示，而得罪大主教的話，會惹得父親震怒。所以維也納之行必須要去。

一七八一年三月，莫札特趕往維也納。莫札特剛來到維也納，心口就被堵了一下。他被安排在德意志大廈與大主教的僕人們共同用餐，僕人們的總管甚至明確告訴莫札特，他是莫札特的上司。莫札特最不能接受的就是這一點。從六歲的時候起，他就得到了奧地利、法國、英國國王的稱讚，他常常出現在頂級的聚會上，為歐洲名流表演；他在義大利獲得騎士勳章，在他內心裡自己是一個不折不扣的貴族。但是，大主教卻把他看作一個招之即來揮之即去的僕人。

　　遵從大主教的命令，莫札特參加了一場音樂會。當他進入音樂廳的時候，一陣熱烈的掌聲響起，這讓他意識到，自己還是被維也納的部分貴族所牢記的。大主教的父親，老科洛萊多侯爵親切地與莫札特交談，圖恩伯爵夫人也走過來熱情地請求莫札特留在維也納。但這些都是大主教科洛萊多所不能理解，也不能容忍的。圖恩是承襲亡夫遺產的伯爵夫人，她見多識廣，並以贊助音樂事業而聞名於世。

　　「你今天做得很好，將功補過了，你可以下去了！」大主教命令說。

　　「將功補過，他犯了什麼錯嗎？」圖恩伯爵夫人感到非常奇怪。

　　實際上，大主教所氣憤的，不過是莫札特在《依多美尼歐》成功上演之後，沒有徵得他的允許在慕尼黑多待了幾天這件事而已。

　　「我們這裡等一下還有半個小時喝茶的時間，我邀請你到我們桌子上來。走吧！莫札特先生，把手臂給我！」圖恩伯爵夫人在聽到這麼奇怪的理由之後，堅決邀請莫札特共同用餐。

　　伯爵夫人領著莫札特從大主教面前經過，大主教非常惱火，但是他又不能立刻發作。一股怒火開始在心中堆積。

　　這時候，莫札特原來在維也納的老朋友們也都圍攏過來，紛紛邀請莫札特參加他們私下舉行的音樂會。

　　「我非常樂意，但是恐怕您得首先問過我的大主教。」

　　「我們已經問過了，他沒有什麼意見。」

　　「那就可以。」

　　莫札特表現得謙遜而克制。他接受了這些貴族們的邀請，他內心似乎能夠感受到對大主教的報復。他，一個音樂天才，理應受到貴族們的賞識。不，莫札特他本人也理應是一個貴族，而不是什麼卑顏屈膝的奴僕！

　　第二天，怒不可遏的大主教將莫札特召喚過來，劈頭就是一頓怒罵。他認為莫札特這樣低賤的身分，根本不配跟圖恩伯爵夫人他們共進晚餐。但這一次，莫札特也毫不示弱，他表示，自己如果願意的話，也是一個騎士，也是一個貴族。大主教氣得臉色煞白。這次的見面十分不愉快，但尚未發生太嚴重的後果。

　　到了四月初，莫札特被要求參加一個大型音樂會的演出。這次演出是為維也納聲樂藝術家的遺孀和遺孤募捐而舉辦的。這實際上也是維也納音樂生活中最為盛大的活動之一。莫札特為這次音樂會準備了他的《C 大調第 41 號交響曲》和一首鋼琴協奏曲。這次音樂會，也使得莫札特的擁護者更廣泛地聚集在一起。劇場裡座無虛席，他受到了

前所未有的支持和關注。

這次音樂會使莫札特更加堅定了離開薩爾斯堡的決心。

他深刻地感受到自己必須留在維也納。在維也納，有喜歡他音樂的貴族，有喜歡他音樂的人民。即使不能進入維也納的宮廷樂隊，他也完全可以在這裡教幾個報酬優厚的學生。然後他可以創作一部歌劇，透過歌劇可以賺很多很多錢。現在維也納的宮廷樂長已經七十多歲了，不久就要退休。他退休之後，就會有人遞補為樂長，那麼樂隊中就會空缺出一個新的名額。莫札特必須要留在維也納等待這樣的時機。

莫札特將自己的想法告訴了父親。但是父親明確地告訴他，在得到新的職位之前，絕對不可以辭職。

大主教在四月底舉辦了他的最後一次音樂會，然後立即命令自己所有的樂師返回薩爾斯堡。但是，莫札特並不願離開，因此他首先假托說要等待很多人付給他酬勞，所以需要暫時留下來。大主教同意了他的請求，但是刻薄地將他趕出了現在所免費住的德意志大廈，讓他自己找住宿的地方。莫札特也毫不猶豫立刻打包離開。他找到了當時在維也納的韋伯一家，暫且在此安身。

五月九日，大主教又一次要求莫札特返回薩爾斯堡。

　　這是一次非常不愉快的見面，兩個人甚至為了是不是必須返回而激烈地爭吵起來，爭吵的結果是莫札特要求辭職。

　　莫札特返回住所，趕緊寫好了辭職信。但他在想，該如何向父親交代這件事情，父親能夠理解他的憤怒嗎？但是他必須要這樣做。他恨大主教已經恨得發瘋。天明之後，莫札特感受到了一種前所未有的解脫感，他似乎已經聞到了自由的氣息。寫給父親的說明信也已經寄出去了。不管父親是不是能夠支持他，他都決定先辭職。雖然他內心非常渴望父親能夠勇敢地站出來支持自己。

　　他馬不停蹄趕到德意志大廈，將自己的辭職信交給大主教的侍衛官阿爾科伯爵。但是出乎意料的是，阿爾科伯爵卻非常不待見莫札特。他甚至拒絕將這封辭職信轉交給大主教。阿爾科伯爵認為，莫札特在行動之前，必須要經過他父親的同意。

　　「我的上帝啊，你老是忘記，你也是一個類型的僕人！不，莫札特，你要理智，不要談什麼退職。再說事前你也得徵求你父親的同意，否則這就是你的過錯了。我再告訴你一遍，我不接受你的辭職信，等我們回到薩爾斯堡再說。今天我要給你的父親寫信，他應該會使你的頭腦清醒清醒！」

　　莫札特非常激動地離開了德意志大廈。如果阿爾科伯爵真的寫信給自己的父親，事情就會變得非常棘手。從莫札特小時候，父親就在他心中享有絕對的權威。如果父親聽信阿爾科伯爵的話，堅絕不同意他辭職，那該怎麼辦？父親也的確在幾天後給莫札特來信了。當莫札特讀到這封信的時候，他的心都涼了。因為在信的最後寫道：「你別這樣做，否則我就沒有你這個兒子！」

　　又過了幾天，阿爾科伯爵命人來請莫札特，說是伯爵收到了李奧波德的一封重要的信件。看來，李奧波德一直在與阿爾科伯爵進行相關的交流。伯爵顯然是非常希望自己能夠勸說莫札特改變自己的想法，安心返回薩爾斯堡。

　　但是固執的莫札特早已經將自己與大主教的關係視同水火不相容。他怎麼能夠接受阿爾科伯爵的建議，就這麼輕易返回薩爾斯堡呢？剛開始的時候，阿爾科伯爵還想規勸莫札特能夠聽從父親的話，安心返回薩爾斯堡。但是這位音樂家對自由的渴望已經超出了世俗的阿爾科伯爵的預期。結果兩人越聊越激動，最終怒不可遏的阿爾科伯爵將莫札特直接從家中趕了出去。

　　莫札特明白，阿爾科伯爵代表的，是李奧波德的意志。

但是，這一切已經無可挽回。莫札特要的是自由，他要的是尊重。在這次激烈的衝突之後，莫札特終於辭去了薩爾斯堡宮廷作曲家的職務。實際上，莫札特是歐洲歷史上第一位公開擺脫教廷束縛的音樂家。

康絲坦茲

辭掉了宮廷樂師的工作，莫札特就等於斷了經濟來源。在這個繁華的都市，一個落魄的音樂家該如何生存？命運之神冥冥中眷顧著這個天才。韋伯一家這個時候也恰好在維也納。但是，韋伯先生已經去世，而路易絲也已經嫁為人婦。路易絲的丈夫是當時維也納的宮廷藝術家約瑟夫·朗格。韋伯夫人帶著自己的三個女兒跟路易絲住在一起。

出於舊日的感情，韋伯一家收留了落魄的莫札特。

雖然路易絲已經結婚，但是莫札特對她的愛依然沒有熄滅。在一七八一年五月莫札特寫給父親的信中，他就已經表達了自己當時內心的極度矛盾。「我是個傻瓜……可是當一個人陷入愛河，他還有什麼不能做的呢？路易絲依然讓我心動。」

而路易絲的決絕也是不可動搖的。她非常大方地將自己的丈夫介紹給莫札特認識。事情發展到似乎只要莫札特

能夠放下心結，一切都會變得明媚起來的地步。但是讓整個事情變得更加複雜的是，路易絲的妹妹康絲坦茲一直默默地愛著莫札特。

康絲坦茲比她的姐姐路易絲要小兩歲。她並不是一個喜歡拋頭露面的女生，她喜歡的是做家事、照顧自己的家人。在這個家庭之中，似乎生活上的一切瑣事都會壓在康絲坦茲身上。路易絲現在生活得很幸福，而且，她當初是怎樣乾脆而決絕地拒絕了莫札特的愛。現在，除了祝福路易絲，還能有什麼更好的選擇嗎？當莫札特被阿爾科伯爵趕出來之後，他的心情落到了谷底，他多麼渴望這個時候能有人給自己以安慰。但是無論是自己的父親、姐姐還是自己內心摯愛著的路易絲，都不能給自己以寬慰。他慢慢地踱回韋伯家。溫柔賢惠的康絲坦茲正在為他打掃著房間。莫札特感到額頭發燙，他似乎是要病倒了。當莫札特看到兩年之後的康絲坦茲已經出落得美麗大方，甚至已經與路易絲頗有幾分神似的時候，他的內心一陣驚慌。

但比他更著急的是康絲坦茲。康絲坦茲細心周到地服侍著莫札特。她為他煮了熱糖水，並一勺一勺地喂給他喝。

蒙朧中，莫札特似乎看到了路易絲的影子。他把康絲坦茲摟在懷裡，熱情地親吻了她。

　　康絲坦茲並沒有拒絕，相反，她用吻回應了莫札特，不過隨即她又掙脫了。

　　「我為什麼吻了她？她像路易絲，雖然她比路易絲還要好，但是我不愛她。多麼善良的小姐啊！如果沒有她來照顧我，這個世界上還會有誰呢？」莫札特內心陷入了極大的矛盾之中。

　　第二天醒來，康絲坦茲來跟莫札特打招呼。

　　「莫札特先生，昨晚的事，請你一定要忘記。我一向不是這樣的。你不要把我看成是一個輕佻的小姐！」康絲坦茲臉頰緋紅。

　　「我沒有控制住自己，以後不會再發生了。」

　　實際上，莫札特的內心也在不斷發生著變化。畢竟當康絲坦茲走進他的生活時，他的部分注意力已經從路易絲身上轉移開來。當細心地觀察康絲坦茲之後，他發現了他原來沒有發現過的美。莫札特對路易絲的愛戀逐漸轉移到了康絲坦茲身上。

　　莫札特必須要向前看，他最終決定接受康絲坦茲。父親也非常擔心他這種矛盾的心態是否會影響他未來的幸福生活。因此，他在給父親的信中曾經用這樣的話語來打消父親的顧慮：「人性的呼喚，在我身上像別人一樣強烈，也可能比許多蠢人更加強烈。然而我卻不能像如今的年輕

人那樣生活。首先，我有著強烈的宗教感；其次，我對朋友有太多的愛，而且有太高的榮譽感以阻止我去誘騙一個無辜的小姐；再次，我太容易恐懼、煩躁不安，對疾病充滿了過多的憂慮和恐懼，並且太在意自己的身體健康而不會去跟妓女們鬼混。」

實際上，莫札特在接下來幾個月裡與康絲坦茲的交往，更加堅定了要與康絲坦茲在一起的決心。他這樣評價自己的妻子：「我親愛的康絲坦茲是這一家中的受難者。可能正是因為這樣的緣故，她是這一家中心腸最好、頭腦最清楚的人。全部家事她一手全包了。可是在其他人眼裡，她什麼也沒做好。與其說廢話來煩擾您，還不如讓您熟悉一下我親愛的康絲坦茲。她並不難看，也並不漂亮。她不算聰明人，但絕對有健康的頭腦當個賢妻良母。有人說她奢侈浪費，那是無中生有；相反，她穿著樸素。她願意穿得乾乾淨淨的，但是她不追求流行，而且女人需要用到的東西她都會做，甚至每天自己梳妝。最重要的是她會操持家事，而且有一副天下最善良的心腸。我愛她，她也深愛著我。告訴我，有了這樣的女人，我還想找更好的妻子嗎？」

李奧波德和瑪利亞都反對他們的交往。父親經常寫信給莫札特，要求他趕緊離開韋伯一家：整個維也納都在談

論莫札特要跟韋伯家的二女兒結婚了。但莫札特現在結婚太早了，因為他還沒有固定的收入，現在去建立一個家庭顯然太草率了。如果說與大主教鬧翻是一件蠢事，那麼現在結婚就是蠢上加蠢。而且，如果莫札特要結婚的話，也應該在維也納一群家境富裕的女孩子中挑選，而不應該和破落的韋伯家的二女兒結婚。姐姐不久也要結婚了，因此現在要做的，應當是趕快尋找穩定的工作。

莫札特的叛逆又襲上心頭。父親極力反對自己的愛情，他卻偏偏要堅持。這個時候，他全力進行了《後宮誘逃》的創作。而這部作品的女主角的名字就是 ── 康絲坦茲。

《後宮誘逃》

實際上，最早將這個劇本介紹給莫札特的，正是路易絲的丈夫 ── 朗格先生。當時，莫札特還沒有正式辭掉工作。他來到維也納的韋伯家參加他們的家庭聚會。朗格告訴莫札特，他的同事斯臺芳尼手頭正好有一部很好的劇本，名字叫做《後宮誘逃》，如果莫札特有意，他可以將這個劇本委託介紹給他。

莫札特愉快地接受了這個建議 ── 即使是從自己的情敵那裡得到的也好。

　　莫札特從大主教那裡辭掉了自己的工作之後，他便把自己全部的未來，都押在對《後宮誘逃》這部歌劇委託的獲取和創作中來。或許他可以透過這部歌劇，重新找回自己在維也納的尊榮。

　　圖恩伯爵夫人也非常支持莫札特的想法。她甚至為莫札特謀劃了如何從劇院經理那裡爭取到這份委託的方法。

　　不久，圖恩伯爵夫人專門舉辦了一場私人音樂會。她邀請了、路易絲夫婦、劇院經理，還有一個神祕嘉賓——奧地利皇帝，這是所有人都沒有預料到的。

　　皇帝約瑟夫以個人身分出現在圖恩伯爵夫人的晚會上，他希望別人不要注意到他，就把他當成普通的客人一樣。

　　當他見到莫札特的時候，兩個人興奮地聊起八年前莫札特來到維也納為他演出時的場景。當他們寒暄過後，路易絲為大家帶來了莫札特的《依多美尼歐》中的詠嘆調。一曲過後，整個人群沸騰了。所有人都為之叫好。

　　約瑟夫皇帝興奮地告訴莫札特：「我真想再一次完整地聽到您的《依多美尼歐》。」然後他轉向劇院經理：「告訴斯臺芳尼，他該把這個劇本提供給莫札特，若是莫札特不給我們一部獨特的東西，那我就一定是看錯人了！」

　　獲得了皇帝的認可，莫札特看到了光明的未來。維也

納這個城市，在此夜似乎化身為一個美麗動人的小姐，撩動著莫札特的心弦。他多想將這座城市攬入懷中，盡情地在此揮灑自己的才華。

如同冥冥之中注定的一樣，《後宮誘逃》的女主角的名字叫做康絲坦茲——莫札特未來的妻子。當然，也有人說這個名字本身就是莫札特有意為之。無論如何，這部作品似乎成為兩個人愛情的見證。因為正是在這部作品成功上映之後，兩人步入了婚姻的殿堂。

《後宮誘逃》所講述的故事發生在一六〇〇年左右的東方，講述了西班牙貴族貝爾蒙特準備從土耳其國王帕夏的後宮救出妻子康絲坦茲的故事。同樣淪為俘虜的前僕人布隆德以及布隆德的男友彼德利奧從旁協助。後宮守衛奧斯明識破了他們的逃亡計畫，要求將他們處死，但國王帕夏反而釋放他們並給了他們自由。

莫札特開始並不喜歡這個劇本。為此，他讓斯臺芳尼重新做了些更改。當他為此事全情投入的時候，也受到了很大的阻力。皇帝的宮廷樂長薩列里是一個義大利人。因此，他對所謂的德意志歌劇充滿排斥，他認為歌劇只存在於義大利。他經常對皇帝說：「德國的歌劇是在為自己挖掘墳墓。陛下，終歸有一天您會重新回到義大利歌劇中來！」

　　而莫札特創作的這段時間，和康絲坦茲的關係有了突飛猛進的發展，兩人甚至約定在歌劇上映之後結婚。然而莫札特的感情生活也面臨著父親以及在維也納的某些勢力的干涉。面對事業和感情上的雙重壓力，莫札特堅強地撐了過來。

　　六月初，《後宮誘逃》終於開始排練了。七月十六日是第一次公開演出的日子。當莫札特身著華麗的演出服出現在舞臺上時，就受到了觀眾熱烈的歡迎。然而也有少數破壞者出現在劇場，試圖擾亂演出秩序，但是卻遭到了觀眾的抵制。幾乎每一段都會有觀眾要求再來一次。在結束的時候，莫札特一再地向歡呼的觀眾鞠躬致意，他充滿了幸福。

　　他真的征服了維也納！他或許可以成為德國歌劇的真正創造者！

　　但是在演出之後，約瑟夫皇帝的話語卻顯得難以捉摸。

　　「我祝賀您，莫札特！」約瑟夫皇帝誇讚他，「我好久沒有看到我的維也納人民這麼如痴如醉了，這真是一種享受！我作為一個外行給出的意見是，您樂隊的伴奏經常過於滿了，它壓過了歌唱家。」

　　「陛下絕不是一個外行，而是一個偉大的音樂行家！」

　　莫札特畢恭畢敬地回答。

　　「我感謝您的好意，親愛的莫札特。一切都確實很美。是很好的義大利華彩！遺憾的是，它們顯得太孤單了。」皇帝的話讓人越來越不能理解了。

　　但是這並沒有影響到《後宮誘逃》在整個維也納所掀起的觀看熱潮。實際上，它成了當時最為賣座的節目。

走向婚姻的殿堂

　　與《後宮誘逃》的創作同時進行的，是莫札特與康絲坦茲的感情。當試著把對路易絲的愛轉移到康絲坦茲身上的時候，莫札特似乎重新找回了對未來的憧憬和希望。

　　而韋伯夫人這個時候也有自己的考慮。她知道莫札特跟康絲坦茲已經彼此愛慕，她甚至已經放出風聲，說這兩位年輕人將在不久的將來喜結連理。但是實際上，她卻知道兩個人的關係發展遠遠沒有達到她的預期。她把康絲坦茲叫到自己身邊：「妳與莫札特的事情沒有什麼大的進展。我已經跟妳說過，不能太挑剔了。這個人會有成就的，妳的姐姐路易絲早就說過了。他現在正在創作一部歌劇。如果這部歌劇成功了，那他一夜之間就成為名人了！」母親的想法看似有些功利。

　　「我認為，他過去愛著路易絲，現在也許還愛著她。

但是他不愛我。媽媽，如果他要我的話，我會同意的，但是他不要我。」康絲坦茲似乎很委屈。

而實際上，這個時候的莫札特正面臨著父親的巨大壓力。父親接連寫信告訴自己的兒子現在絕對不能結婚，而且必須要離開韋伯一家。莫札特甚至要遵從父親的意願，著手準備離開韋伯家另外尋找住處。他心裡極不情願，一方面他知道自己再不會找到能夠讓他受到如此多的照顧的住處，另一方面這一離開讓他更加感覺到似乎離不開康絲坦茲了。

康絲坦茲也非常積極主動地幫助莫札特尋找新的住處。

當然，這並不是說她希望莫札特離開她，而是因為她單純地覺得只要能夠幫得上莫札特，她都願意付出十二分的努力。她親自為莫札特挑選了一處安靜而高雅的住所。

「康絲坦茲小姐，妳真的想很快把我甩掉！」莫札特說出這句話的時候就已經後悔了。

「這間房子只能保留到今晚，如果你打算要租下來的話，那就得馬上過去！」實際上康絲坦茲已經滿眼淚水，只是強忍著沒有流下來。

從韋伯家出來，莫札特內心陷入了痛苦的掙扎。父親的訓令重要還是勇敢接受這份愛更重要？按照傳統的眼

光，康絲坦茲並不美，她也沒有音樂才華，家境一般。但在莫札特眼中，這個擁有最單純靈魂的女子卻風姿綽約。而且，這個愛著莫札特的女孩，心中卻一直壓抑著對莫札特的愛——因為她知道莫札特愛著自己的姐姐！

康絲坦茲真是一個可憐又可愛的孩子。

在莫札特搬到新的住所之後，康絲坦茲還會來拜訪他。

八月底的一天，當莫札特寫好了《後宮誘逃》中的一支曲子時，康絲坦茲來了。

莫札特迫不及待地讓康絲坦茲來試唱這支曲子，他親自為她彈奏。這支曲子傾注了莫札特的心血，他為劇中的康絲坦茲而作，但實際上他無時無刻不在想著現實生活中的康絲坦茲。

「康絲坦茲小姐，妳還記得我在曼海姆為你姐姐寫的詠嘆調嗎？後來她把那支詠嘆調放一邊了，現在我想把它送給妳。這是我們私下的事，除了妳我不讓任何人知道。妳覺得好嗎？」莫札特的款款深情讓康絲坦茲動情。

「你就要走了，一切善良和美好的東西都遠遠地離開了我的生活。」康絲坦茲由動情而轉向悲傷。

「康絲坦茲，妳在說什麼？我們要永遠在一起，要一輩子在一起！康絲坦茲，我喜歡妳！我現在一無所有，我

不願強迫妳。但是，當歌劇成功之後，我可以問妳，您願意嫁給我做我的妻子嗎？」莫札特終於按捺不住內心對康絲坦茲的愛了。

「我也喜歡你！莫札特，你是一個好人，我願意成為您的妻子。歌劇肯定會成功的，它是那麼美。」莫札特深情地親吻著她，直到她掙脫為止。

兩個人就這樣訂下了婚姻的盟誓。一切看起來都是那麼美好，似乎只要等歌劇上演，幸福就會來臨。

雖然韋伯夫人對他們訂婚感到高興，但是她希望能夠從自己未來女婿那裡得到一些好處。而康絲坦茲非常反對自己母親的想法。因此，母女二人的關係逐漸變得疏遠，時常會發生爭吵。終於，莫札特請求朋友瓦斯特斯推頓男爵夫人邀請自己的未婚妻住到她家一段時間。這似乎完成了一個真正意義上的「誘逃」。而韋伯夫人自然不甘示弱。

她請求別人幫忙，最終迫使莫札特同意在結婚之前要每年給韋伯夫人三百個古爾登。

但這件事情的發生，使得李奧波德更加惱火。他原來就對韋伯一家沒有好感，並反對這門親事。何況現在，韋伯夫人竟然變本加厲地要求自己的兒子付給她這麼多的錢。

他憤怒地寫信給兒子，嚴厲地苛責了韋伯夫人，甚至苛責了莫札特和他的未婚妻康絲坦茲。他要求他們分手。

但這一次，莫札特終於沒有再一次屈從父親的意志。

他堅定地為康絲坦茲辯護，並決心一定要將這份感情修成正果。

一七八二年七月，《後宮誘逃》終於上演了。演出雖然沒有完全征服約瑟夫皇帝，但卻依然在整個維也納掀起了觀看的熱潮。人們對這部歌劇交口稱譽。終於，他們可以迎來自己的婚禮了。莫札特藉著給薩爾斯堡市長的兒子創作小夜曲的機會，給自己的父親寫了一封信，請求父親能夠允許自己與康絲坦茲結婚。

父親那邊是長久的沉默。莫札特決定不再等待。一七八年八月四日，莫札特和康絲坦茲在維也納的斯蒂芬大教堂舉行了神聖的婚禮。莫札特甚至為自己的婚禮譜寫了慶典樂曲。在他們結婚的第二天，莫札特收到了父親的來信。

父親終於同意了他們的婚事，莫札特心裡的一塊石頭終於落地了。

他們結婚那天，路易絲和她的丈夫沒有來參加婚禮。

莫札特選擇了離開宮廷樂隊，幾乎注定了他的清貧。康絲坦茲能夠甘願做一個支持丈夫事業的女人，並默默地

付出一切，這對莫札特來講，是最大的幸福。在他們結婚之前，莫札特曾經發誓要寫一首感恩彌撒。但是由於這部作品的計畫寫得過於龐大，以至於在莫札特英年早逝的時候，它還沒有完成，不能不說這是一個很大的遺憾。

邂逅海頓

　　約瑟夫·海頓，是莫札特特別敬仰的音樂家。莫札特十七歲的時候，他在維也納第一次聽到了海頓的音樂。當時海頓的音樂已經對莫札特的創作風格產生了深遠的影響。但是，那時候這兩位音樂天才還並未見面，也就並未相識。

　　莫札特還在進行《後宮誘逃》的創作的時候，一個偶然的機會，他見到了海頓。那天，莫札特受到皇帝的邀請，去參加一場音樂會。在去見海頓之前，莫札特已經感受到了難以言表的幸福：他今天就能夠認識海頓了！海頓是一個像他一樣，將音樂看作生命的男人。父親疼愛著莫札特，但卻並不能理解莫札特。瑪利亞也是，甚至連康絲坦茲也無法理解莫札特。但是，海頓能夠理解他。

　　而海頓顯然也對莫札特仰慕已久。他見到莫札特的時候，首先說的是：「我太高興了，這麼多年來，我一直期待著這樣的時刻，有幸能與您第一次握手！」要知道，海

頓比莫札特大了整整二十四歲，他完全可以做莫札特的
父親。

　　第二天，海頓拜訪了莫札特的住處。莫札特為海頓彈
奏自己的《依多美尼歐》中的片段，也彈奏了《後宮誘
逃》中的片段。當他結束彈奏的時候，海頓動情地說：
「在多年以前，我就對我的弟弟米歇爾說，說我有幾分天
才。但是你，莫札特先生，遠遠地超過了我！莫札特先
生，我終於找到了你，這是上帝的一份真正的禮物！也許
我等不及我那善良的老親王的死去。但是我要在此之前來
到維也納，為的是在你的近旁。我能從你那裡學到更多的
東西。我身上好像還有某些東西在沉睡，透過你，它們能
夠被喚醒！」

　　在此後的歲月中，莫札特和海頓結下了不解之緣。他
們之間不存在任何年齡上和交流上的隔閡。在音樂創作
上，他們惺惺相惜。

　　莫札特以海頓為師。他曾經創作了六首優美絕倫的絃
樂四重奏樂曲獻給海頓，以此來表達對這位「教他應該怎
樣譜寫四重奏」的音樂大師的崇拜和感激。在這些樂曲的
獻詞中，莫札特寫道：「當一位父親要將自己的兒子帶入
這個花花世界的時候，當然期望能夠將他們託付給一位
馳名遠近的名人，受他保護和指導，最好此人還是他的好

友。我親愛的摯友，請您接收我這六個兒子，它們是我長期辛勞所得的結晶。我的朋友，在您停留在此間的最後時日，曾對這些作品表示喜歡之意，您的認可讓我鼓起勇氣將我的孩子交給您，並殷切希望它們能夠不負您的希望。請您以父親的眼光多多包涵縱容它們的缺點；同時也期待您與我這位如此珍愛這段友情的朋友，繼續維持摯友的情誼。（您由衷真誠的朋友）」

而海頓後來曾經對李奧波德說：「我以我自己的名譽擔保向您發誓，我認為您的兒子是我所聽到過的最偉大的音樂家。」海頓對莫札特的器重，在他的這封信中也可以得到清晰地展現：「如果我能激發每一個音樂愛好者以和我一樣熱情和深刻的理解去聆聽莫札特無與倫比的作品，那麼，各國就一定會為享有這顆明珠而競相爭奪了。我認為布拉格應當儘量保持已經得到的寶貴財富，但也應當給他適當的報酬。

做不到這一點就會使天才的音樂家生活得貧困悽慘，使他無法進一步努力創作。對於莫札特至今仍未收到任何王朝的邀請，我感到憤憤不平。請原諒我跑了題，但我忍不住，因為莫札特實在是我親密至極的朋友。」（一八八三年給維也納宮廷詩人龐特的信）即使是在莫札特去世之後，海頓依然經常在各種場合表達自己對莫札特的敬仰和

思念。他說：「朋友們經常吹捧我，說我是天才。但其實莫札特在我之上。」「我只希望，我自己對莫札特那怎麼也仿效不了的音樂的深深讚賞之情，也能讓每一位音樂朋友，尤其是那些偉人，分享到一份相同深刻的對音樂的共鳴⋯⋯請原諒我的激動，因為我太愛這個人了。」

第6章　婚後生活

蜜月歸鄉

　　新婚的夫婦生活得美滿幸福。一七八三年六月中旬，莫札特的第一個孩子來到了這個世間。莫札特立即給自己的父親寫信報喜：「祝賀您，您當爺爺了！昨天一早，也就是十七日六點三十分，我親愛的妻子幸福地生下了一個健康、漂亮的小男孩！」

　　孩子的出生給莫札特夫婦帶來了極大的喜悅。他們請了一位保姆照看自己的寶寶，夫婦開始了原先就已經計劃好的蜜月旅行——返回薩爾斯堡。

　　自從莫札特離開薩爾斯堡以後，發生了種種人生變故，他與父親之間產生了各種分歧。父親反對他辭職、反對他結婚。但是莫札特最終都固執地按照自己的意願選擇了辭職，選擇與康絲坦茲結婚。莫札特對父親充滿歉疚，而康絲坦茲的內心同樣忐忑不安。她知道李奧波德先生和瑪利亞小姐都反對自己與莫札特的婚事。而自己又是一個相貌不夠出眾、地位不夠尊榮，甚至也沒有什麼才藝的平凡的女人。如果李奧波德先生和瑪利亞小姐在見到自己的時候特別反感和厭惡，那該怎麼辦？莫札特夫婦回到家時，父親和瑪利亞並沒有早早出來迎接。他們走入後花園，才找到父親李奧波德。

　　「媳婦，很高興終於見到妳了！」

「最為尊敬的父親，您知道，我是多麼渴望這個時刻啊！特別是自從莫札特贈送給我一幅您的肖像之後，我時刻把它帶在身邊，每天都要親吻它！」康絲坦茲的回答顯得有些生分和拘謹，父親李奧波德也不知該如何回答。

相對來講瑪利亞還比較喜歡自己的這個弟妹。她們親切地回到房中交談。莫札特跟父親單獨聊起這些年來的一些是是非非。顯然，李奧波德對莫札特拋棄薩爾斯堡的職位依然不滿，他甚至不能理解為何要拋棄這個穩定的工作，而選擇了現在這種漂泊流浪、居無定所的生活。他同樣依然對自己的兒媳婦並不是特別滿意 —— 實際上，可能所有熟悉莫札特的人都不是特別滿意。他們認為莫札特完全可以找一個條件更好的妻子。

晚飯之後，莫札特和妻子返回房中休息。李奧波德將內心積存的苦水倒給瑪利亞：「他不可能真的喜歡她，他是被迷住了。至於迷上什麼我不知道，否則他們也不會結婚。一旦這種迷戀過去了，他就會看到，他做了一生中最大的蠢事！」

「您要求太苛刻了，父親。您把所有的女人都與母親相比，這樣當然永遠都不會滿意。我覺得康絲坦茲十分拘謹，明天她可能就不同了。」瑪利亞安慰著父親。

莫札特藉著回家的機會，拜訪了一些老朋友。其中包

117

括曾經為他創作了《依多美尼歐》劇本的瓦雷斯科神父、約瑟夫・海頓的弟弟米歇爾・海頓、聖彼得教堂的多米尼克斯神父。他們進行了非常深入坦誠的交流，同時決定要在聖彼得教堂辦一場音樂會。

莫札特的回歸，在薩爾斯堡引起了不小的轟動。八月二十五日，音樂會舉辦的那天，聖彼得教堂裡座無虛席——除了大主教的包廂。

十四年前，在聖彼得教堂正是多米尼克斯神父主持的彌撒儀式，這讓當時的小莫札特興高采烈。莫札特這一次創作了新的典雅的彌撒曲。新的彌撒曲在聖彼得教堂上演，不是最好的結束嗎？彌撒曲開始了。當莫札特第一次走上管風琴廊臺的時候，聖彼得教堂所呈現出來的異乎尋常的景象令他為之一驚。修道院院長前不久將之修葺一新，為這座古老的羅馬式建築裝上了洛可可裝飾，古老的形狀藉著這種華麗的洛可可風格的飾品顯示出神祕的光華。在莫札特的樂曲中，德意志的神祕主義和義大利的感官快樂融為一體。就如同這些年來，莫札特藝術的一個輪迴和再生！

薩爾斯堡，這一次是否能夠讓你孕育的天才放下心結，填補那份遺憾和憂傷？所有人都在諦聽。

愛情的陰影

都說婚姻是愛情的墳墓。虔誠的天主教徒莫札特在感情生活上也不是什麼聖人，他也會經歷感情的跌宕起伏。

新婚不久的夫婦，也面臨著愛情的考驗。

這考驗來自多方面。

最直接的一個打擊便是他們愛情結晶的夭折。在十一月底，當莫札特夫婦回到維也納的時候，他們簡直不敢相信所發生的一切。他們在整裝前往薩爾斯堡的時候，孩子還活蹦亂跳的，非常健康。但是當他們返回時，一切卻已經物是人非。孩子是在八月十九日去世的，死於驚風。在薩爾斯堡的時候，莫札特曾經陪同自己的父親前往家族墓地。

在墓地裡，他告訴父親，如果自己的兒子現在也陪伴在他身邊，祖孫三人將是多麼的幸福！莫札特甚至覺得自己的孩子很有可能會繼承自己的音樂天賦，成為一名偉大的音樂家。但是現在，一切都已經煙消雲散了。而作為孩子的母親，康絲坦茲也受到了很嚴重的打擊。但是年輕的夫婦必須要從這種痛苦中解脫出來。

一七八四年，他們遷入了新的住所。這在一定程度上緩解了他們的痛苦。但是，他們還要面臨其他的考驗——實際上，一些不穩定的種子早就潛藏在他們的愛

情裡。路易絲，作為康絲坦茲的姐姐和歌劇演員，是不會離開莫札特的生活的。這也就意味著她總會在某種時刻讓莫札特反省自己的感情到底是出於什麼樣的考慮。

《後宮誘逃》上映之後，雖然德國歌劇受到了聽眾們的歡迎，但是約瑟夫皇帝顯然更加喜歡義大利歌劇。他甚至從義大利、英國等地找了很多義大利歌劇的創作者和歌手。

這不僅讓莫札特的生活變得艱難，也讓身為德國歌劇演員的路易絲面臨著巨大挑戰。現在，路易絲擔當了《後宮誘逃》中康絲坦茲的角色。這個角色本來是莫札特傾情為自己的妻子精心打造的，現在卻讓自己實際上一直心愛著的路易絲來演唱，三個人心中都有一種特殊的複雜感受。

路易絲來到莫札特家，請求莫札特根據她的嗓音而對其中的某些樂章作出更改。兩個人就其中的某些細節進行探討的時候，莫札特驀然發現他自己的內心一直沒有完全將路易絲忘記。他也從路易絲的口中得知現在朗格先生對她並不好，或者從某種意義上來說，路易絲現在過得很不幸福。她告訴莫札特：「悲哀已經成為我的命運。莫札特，本來不應當是這個樣子的。在曼海姆的悲慘遭遇之後，慕尼黑的輝煌成功使我頭腦發昏。那個時候我對你

說，我從沒有愛過你，那是謊言。當然不是一種熾烈的愛情，像小說裡和舞臺上所描寫的那樣。但我非常喜歡你！這是我必須告訴你的。」

一股強烈的情感湧上莫札特的心頭。他一把拉過路易絲，並親吻了她。「路易絲，我想妳！」這簡單的幾個字，包含了多少複雜的感情啊！

「路易絲，當我和你在一起的時候，我有這樣一種感覺：我從來沒有愛過康絲坦茲！」莫札特已經流出了淚水。

「莫札特，不能再這樣繼續下去了。否則我們大家都不會幸福的。我們兩人只能是好朋友、好夥伴。我可憐的康絲坦茲！她心地是那樣善良！」路易絲非常理智地壓抑著自己的情感，也控制著莫札特的情感。

「莫札特，你根本不應該結婚。你現在所做的事正在使你的妻子不幸。你結婚才一年半啊！莫札特，你必須注意：第一，把我從你的腦中忘掉；第二，不要做這麼多的工作。音樂從你的心田中噴湧而出，這你無法抗拒。但是你既然能夠抽出一兩個小時來陪你的學生，那麼你也可以抽出同樣的時間來陪伴你的妻子！」路易絲謹慎地希望莫札特一定要愛自己的妻子，要給她幸福 —— 康絲坦茲是自己的親妹妹，她必須要讓她獲得幸福。

　　路易絲是莫札特的一塊心結。而莫札特在結婚之後對康絲坦茲的愛意也隨著時間的推移發生了一些變化。莫札特所關心的是他的音樂，而康絲坦茲則要考慮生活的柴米油鹽醬醋茶。他們開始有了一些爭吵。

　　有一次在閒聊中，康絲坦茲得知莫札特拒絕了一份歌劇的創作邀請。而這個名叫《斑蝶》的歌劇後來經過薩列里的創作和排演，取得了非常好的票房成績。康絲坦茲非常不理解丈夫的選擇。要知道，巴黎歌劇院對演出這部作品的酬勞十分可觀。首次演出的二十場，付給作者每場二百法郎，後面的十場每場付給作者一百五十法郎，以後每場一百法郎，再往後每場六十法郎。而莫札特竟然輕易地就拒絕了創作邀請。

　　「薩列里是一個富有的人，有一個有錢的妻子和一座豪宅。可是我們兩個什麼都沒有，除了你舉辦音樂會能賺到一兩千古爾登之外，我們一無所有。」康絲坦茲不無抱怨地說，「我看不起你的原則！我要求你考慮考慮你的家庭的幸福，考慮你的妻子的幸福。她再過一兩個月就又要做母親了！如果你不願意為她著想，那你怎麼會有勇氣將這個孩子帶到世界上來！」

　　是的，無論多麼熾烈的感情，似乎都要經受現實生活的考驗。但莫札特首先是一個音樂家，之後才是一個現實

世界裡的人。他人生中最重要的事情就是自由地創作。他的使命就是創立德意志歌劇。如果妻子不能理解他的人生理想，那麼他們的感情必然會受到嚴峻的挑戰。

父親的去世

一七八四年春天，莫札特得了一場重病。當時他只有二十八歲。據說這場病是腎臟病，差一點奪走了他的生命。瑪利亞在這一年結婚，莫札特因為身體虛弱而沒有能夠親自參加姐姐的婚禮。

瑪利亞嫁給了比他年長十五歲，並且曾經已經結過兩次婚的貝爾謝托德男爵。這個時候，她已經三十三歲了。瑪利亞為自己弟弟的成長也做出了巨大的犧牲，毫無疑問她是一位偉大的女性。姐姐出嫁後，在薩爾斯堡，就只有父親孤苦伶仃地生活了。

莫札特十分敬愛自己的父親。他想到自己父親將就此孤苦伶仃地生活，心裡十分難受。因此在維也納換了一所大一點的房子，如果父親願意的話，就把他接過來安置在自己身邊。不過父親顯然不太願意這樣做。他寧願在薩爾斯堡安靜地研究文學和聖經，安靜地度過自己的晚年。

一七八四年九月二十一日，莫札特的第二個孩子降生了。孩子的出生給最近動盪不安的家庭帶來了很大的幸

福。次年初，李奧波德專程從薩爾斯堡趕到維也納，看望兒子、媳婦和孫子。這實際上是李奧波德自兒子結婚之後第一次，也是最後一次訪問維也納。

康絲坦茲為公公的到來做了精心的準備，將家裡收拾得舒適愜意。李奧波德先生顯然非常滿意，他將自己的滿足之情透過信件傳達給了遠在他鄉的瑪利亞。當時，海頓頻頻造訪莫札特家，他也愉快地與李奧波德交談。海頓對莫札特的評價「我以自己的名譽擔保向您發誓，我認為您的兒子是我所聽到過的最偉大的作曲家」就記錄在了李奧波德寫給瑪利亞的信中。

充分利用在維也納的時間，李奧波德還出席了很多場音樂會。其中莫札特在梅爾格魯貝大廳舉行的音樂會讓李奧波德感到非常滿意。在聽完莫札特的〈d 小調第二十鋼琴協奏曲〉之後，他用如下的語言來表達自己的愉悅之情：「曲子簡直優美極了！昨天我到達這裡時，抄寫人員還在忙著謄抄樂譜呢。你弟弟不得不給他們指點，連彈奏一遍的時間都沒有。我被安置在一個高級包廂裡，能清楚地聽到各種樂器的轉調，我高興得都流下淚來。你弟弟離開舞臺的時候，皇帝取下帽子向他致意並喊道：『彈得好！莫札特！』他已經下臺了，但是掌聲、歡呼聲仍然經久不息……」

　　兒子的成功，正是這位兩鬢斑白的老父親終生努力爭取的成果。在晚年，能夠看到兒子取得這樣的成就，老父親感到十分欣慰。李奧波德對莫札特的愛是無微不至的。

　　他曾經在給兒子的信中描述過莫札特小時候的一些事情，從中我們可以看到李奧波德偉大的父愛：「只要聽不到你彈鋼琴或拉小提琴，我就會感到憂傷。每次回家時，都會有一絲憂愁襲上心頭，因為還沒有走進家門，我就期望能聽見你優美的小提琴的聲音。」正是因為對兒子的愛如此強烈，對兒子音樂才華如此看重，李奧波德才會在日後對兒子的私人生活管束很多。雖然兩人在很多問題上產生了分歧，但這都是沉甸甸的父愛。當晚年的李奧波德看到莫札特在維也納取得了如此的成功，那種幸福的感覺可能不是每個人都能夠感同身受的。

　　之後，李奧波德就返回了薩爾斯堡。一七八七年，父親得了重病。瑪利亞寫信告訴莫札特，父親已經臥病在床，莫札特焦急萬分。他趕緊給父親寫信：「我聽說您病了，真希望能從您那裡聽到一點讓人安心的消息，雖然我已經做好了心理準備，以接受人生最壞的變故——死亡。如果我們認真思考，會發現那其實是我們存在的最終目的。過去幾年裡，我已經和這位人類最好、最真實的朋友建立了親密的關係。所以它的樣子已經不再令我恐懼，

而是讓我平靜、寬慰。既然死是我們生命真正的終極目的，它對我來說就不再是某種令人驚恐的東西，而是讓我感到安寧、寬慰的東西。我感激上帝讓我有機會認識死，上帝讓我知道，死是通往真正幸福的鑰匙。我希望，也相信在我寫這封信時，您已經覺得好些了。不過萬一和我期望的正好相反，您沒有復原的話，我懇請您不要隱瞞我，一定告訴我真相，或者請人寫信告訴我，我一定用最快的速度到您的面前。我請求所有的聖者為您祈禱，同時祝福我們。」

　　從信中，我們不僅看到了莫札特對父親深沉熾烈的感情，也看到莫札特身體欠佳、長期被病魔纏身的樣子，更看到了他在病中對生命所作的深刻的思考。這時候，莫札特只有三十一歲，按理正當青壯時期。但在無情病魔的摧殘之下，他已經感覺到死亡的逼近了 —— 實際上，莫札特在四年之後就去世了。

　　一七八七年，李奧波德還是去世了，終年六十八歲。由於重病纏身，莫札特沒有能夠趕到父親身邊，這不得不說是一個巨大的遺憾。李奧波德‧莫札特的去世，不僅使莫札特失去了一位智慧的、慈祥的、極具愛子之心的父親，也使世界失去了一位天才的守護神。父子之間再也無法用書信溝通思想，作為後代的讀者，也就無緣再見到莫

札特最後的歲月裡和父親的交流信件了。

　　李奧波德‧莫札特，注定將以一個偉大父親的形象，青史留名。

《費加洛的婚禮》

　　在薩爾斯堡生活的時候，莫札特曾經跟一位名叫席卡內德的劇院經理有過頻繁的來往。當時，席卡內德帶領自己的劇團來到薩爾斯堡演出，他與莫札特從劇本談到生活，成了親密無間的朋友。不過席卡內德的劇團是一個流浪劇團。在結束了薩爾斯堡的演出之後，他們就啟程趕往別的地方去了。

　　但是在維也納，命運卻安排了二人的重逢。當席卡內德在普雷斯堡演出的時候，幸運地看到了奧地利皇帝的光臨。皇帝對他的劇團十分感興趣，並熱情邀請這個劇團前往維也納——當時，凱特納門劇院正閒置著，可以作為席卡內德劇團的演出地。

　　來到維也納之後，聽聞莫札特也在這裡打拚，席卡內德先生趕緊動身來到莫札特的住處。兩人一拍即合，並積極準備在凱特納門劇院演出莫札特的《依多美尼歐》和《後宮誘逃》。而之後，演出也的確獲得了很大的成功。不過之後由於家庭原因，這個劇團還是解散了。席卡內德

先生留在維也納，成為一名劇院詩人。在一個陽光燦爛的午後，席卡內德先生找到了莫札特。

他告訴莫札特，現在他正在改編博馬舍的《費加洛的婚禮》。這部戲劇在法蘭西引起了巨大的轟動，但很遺憾的是，維也納當局禁演這部法國戲劇。席卡內德希望將其改編成為一部德意志歌劇。

「為什麼選擇《費加洛的婚禮》？」莫札特非常好奇。

「你熟悉《塞維亞理髮師》吧？《費加洛的婚禮》是它的後續。」席卡內德先生耐心地解釋說，「阿瑪維瓦伯爵和羅西娜結婚了。為了與她結婚，他放棄了他一直行使的貴族特權 —— 他對莊園少女的初夜權。兩年的時間過去了，他開始對他的妻子感到乏味，然後把目光轉向了她的侍女 —— 已經和費加洛訂婚了的蘇珊娜。費加洛這個時候早已經關閉了他的理髮店，成了伯爵的僕人。現在伯爵想方設法，用各種陰謀詭計阻止費加洛的婚禮，或者至少讓它延期，以便達到自己的目的。但是最後，伯爵失敗了。由於在這部劇中僕人最終戰勝了自己的主人，人們就稱這部作品是革命的，禁止它在維也納演出。但是它卻可以在法國上演。」

「我看不出為什麼要禁演這部作品。我在貴族統治下經歷過不少事情，有些我還能編成歌曲唱出來。若是有那

麼一部東西在劇院裡表現和鞭撻這樣的事情，那我會張開雙臂歡迎它！」莫札特的興趣顯然已經被激發了。

莫札特如痴如醉地閱讀著博馬舍的這部作品。他從費加洛身上看到了自己的影子。他讀到費加洛的獨白：「伯爵先生，您究竟做了些什麼把自己擺得這麼高？您只是花了母親的力氣被生下來，別無其他！」這樣的話語，莫札特也想原版送給大主教和不可一世的阿爾科伯爵。在自己和費加洛之間，莫札特發現了越來越多的共通之處。

維也納皇帝既然禁演了這部戲劇，那麼即使是將其改編為歌劇，能夠上演的機會也不是很大。但是莫札特已經決定要創作這部作品。

這個時候，又有一位非常關鍵的人物出現在莫札特的生活裡。他是宮廷詩人洛倫佐·達·彭特（Lorenzo Da Ponte）。實際上，宮廷樂長薩列里之前根據達·彭特所創作的劇本《一度是個富翁》譜寫的歌劇，收穫了一場可悲的失敗。因此，薩列里將所有的責任推到劇本上，並放棄了和達·彭特合作，轉而達·彭特的競爭對手卡斯蒂合作。達·彭特為此感到岌岌可危，他的戲劇生涯怕是因此而結束了。因此他趕緊前往皇帝那裡，請求獲得一次重新證明自己的機會。

薩列里與卡斯蒂準備合作創作一部新的歌劇《特魯豐

紐岩洞 》，達·彭特與作曲家馬丁也開始創作《好心的饒舌人 》。這簡直就是一場殘酷的競賽。達·彭特深刻理解到，如果要徹底站穩腳跟，還必須找到一個更好的作曲家合作。在維也納，這個人非莫札特莫屬。

　　達·彭特趕到莫札特家，問他是否有興趣為自己寫作一部歌劇。只要是莫札特感興趣的題材，他都可以試著為其編寫劇本。莫札特自然就向他介紹起自己特別感興趣的《費加洛的婚禮 》。但因為這部戲劇遭到了皇帝的禁演，他也不能確定這個選擇是一定正確的。

　　但達·彭特卻為此而感到興奮。他認為，這部作品之所以被禁止演出，無非是其中包含有反對貴族的政治傾向。但是，如果將其改編為一部喜歌劇，削弱其中的政治成分，不僅會減少阻力，可能反而成為一種改良的典範，受到當局的歡迎。雖然莫札特對達·彭特的說法還有一些疑惑，或者說是不太信任，但是能夠有這麼出色的一位編劇主動承擔《費加洛的婚禮 》的寫作，就已經是一件特別值得高興的事情。

　　一七八五年，凱特納門劇院上演了新的德國歌劇，但是效果非常差，這更加堅定了莫札特創作義大利歌劇的想法。

　　是的，他要將《費加洛的婚禮 》寫成一部經典的義大利歌劇。他要擊敗薩列里、馬丁，而且要在義大利歌劇這

片他們自己引以為豪的園地裡擊敗他們！

　　不久之後，達‧彭特的劇本送過來了。他基本上遵照了博馬舍的原書主旨，但是卻刪減了很多情節，並非常巧妙地按照莫札特本人的願望，使用了多聲部演唱的場面，把宣敘調限制到最少的程度。而其中莫札特所希望保留的內容，譬如與貴族的抗爭，也被恰當地保留下來。莫札特非常滿意整體的設計，只是他覺得伯爵夫人這個角色可能還需要重新設計一下。博馬舍原書裡，這位伯爵夫人在終場笑著寬恕了丈夫的不忠行為。莫札特認為這樣顯得輕佻，沒有感人的力量。他希望這位夫人對丈夫的愛情，像一種神聖的祭祀之火一般，在她純潔的靈魂中熊熊燃燒。對伯爵夫人來說，圍繞著她的丈夫的鬥爭是生死攸關的，而不是無足輕重的。因此，在終場伯爵請求夫人寬恕自己的時候，應當以一種神聖的方式回答，而絕對不能夠輕佻浮躁。

　　達‧彭特虛心接受了莫札特的意見。

　　一七八五年十月，薩列里的《特魯豐紐岩洞》演出了。

　　這次演出獲得了極大的成功。好在達‧彭特的《好心的饒舌人》也取得了同樣的成功。因此，這一場較量似乎要最終以《費加洛的婚禮》的成功與否來作最後的評判。

　　當莫札特完成了《費加洛的婚禮》時，達‧彭特就急匆匆將這個好消息稟告給了皇帝。實際上，皇帝對這個劇本還是有很大的好感的。其中所宣揚的廢除貴族特權、全民在法律面前一律平等的意識在皇帝的心中也是有的，他甚至也希望在自己的任期內能努力促成這一點。但是他將這種任務上升到政治的層次──劇院不應當承擔政治任務。劇院就應該是一個消遣的地方。正因如此，博馬舍原版的這部充滿了政治諷刺的《費加洛的婚禮》才被他禁止演出。

　　但是現在，達‧彭特已經將其改為義大利的宮廷喜劇。這樣它就可以名正言順地進入劇院演出了。

　　皇帝召見了莫札特，並很快就熱情地允諾進行《費加洛的婚禮》的排練。在此之前，莫札特和達‧彭特的合作沒有第三個人知曉。因此，當《費加洛的婚禮》即將上演的消息傳出來的時候，整個維也納都震驚了。他們不能理解為何前不久還禁演的戲劇，現在將要上演；誰也沒有想到莫札特重新創作了義大利歌劇。

　　一七八六年五月一日，《費加洛的婚禮》舉行了首場演出，獲得了輝煌的成功。參加了該劇演出的愛爾蘭男高音歌唱家凱利曾經寫道：「莫札特和他的《費加洛的婚禮》所獲得的徹底成功是史無前例的。座無虛席的觀眾都

是目睹的人，甚至第一次和樂隊一起的預演，也激起了極大的熱情。當扮演費加洛的義大利男低音歌手貝努契用宏大的嗓音唱到費加洛的詠嘆調時，像一道閃電一般激起了強烈的反響，臺上的全體演員和全體樂隊隊員不約而同大叫：『好呀，好呀，大師！偉大，偉大，莫札特！』我想樂隊隊員們從沒有停止過用琴弓敲著譜架以喝彩。而莫札特呢？我永遠忘不了他那激動的神情。他神采飛揚，臉上泛起天才的紅光 —— 這是難以用文字來形容的，只好讓畫家用他的生花妙筆來刻畫了。」

達·彭特幾乎在轉眼之間就扭轉了劣勢，又重新在宮廷站穩了腳跟。但卻有很多人轉眼之間就忘記了為這部歌劇付出巨大努力的作曲家 —— 莫札特。當時社會正處於革命的風口浪尖，皇帝忙於內政外交。他能夠有時間過問歌劇的演出本身就很難得了。如果期望皇帝這時候對歌劇投入更多的精力，那就是一種奢望。

之後，達·彭特、馬丁等人連續地推出了很多作品。這在一定程度上也漸漸轉移了維也納人對《費加洛的婚禮》的興趣。而實際上，雖然皇帝允許了該劇的演出，但是部分貴族也開始積極反對 —— 因為其中所反映的反抗貴族的精神，是他們所不能接受的。薩列里等人也積極從中作祟 —— 他們看不得莫札特的成功。因此在演出八場

之後，劇院停止了該劇的演出。

　　一七八六年十月，莫札特的第三個孩子降臨在世上。但是很不幸，這個孩子也過早夭折了。莫札特在維也納的生活似乎沒有了起色。身邊也有朋友勸莫札特動身前往倫敦，在倫敦他可以賺到很多很多錢，或許還可以有一個固定的工作。不過，莫札特的訴求遭到了父親李奧波德的拒絕 —— 當時李奧波德還沒有去世，正在病重期。他顯然不希望自己的兒子去一個離自己更加遙遠的地方。他厭倦了兒子在外的漂泊，更何況身體每況愈下的莫札特，也禁不起這樣的折騰了。

　　就在此時，他們從布拉格接到了演出的邀請。因為《後宮誘逃》曾經在布拉格上演，觀眾透過此劇為莫札特的藝術才華感到驚嘆。莫札特的老朋友杜塞克夫人 —— 莫札特曾經為她單獨創作了優美的樂曲，在聽說《費加洛的婚禮》完成之後，熱情邀請莫札特前往布拉格。圖恩伯爵夫人也向他發出了邀請信。

　　在莫札特寫給自己的朋友雅克金的信中，他愉快地談起了自己的這次行程：「我們一抵達就忙得不可開交，直到一點鐘才準備妥當去赴宴。飯後我的老朋友圖恩伯爵夫人讓她自己的人演奏音樂歡迎我，演出持續了一個半小時。這種真正的美的消遣我每天都可以享受到。六點鐘，

我們與卡納爾伯爵去參加一場化裝舞會，在那裡經常聚集著布拉格的美人，她們像過狂歡節一般。我興致盎然地看到所有人隨著我的被改成純粹的舞曲和德意志舞曲的《費加洛的婚禮》音樂狂熱地跳來跳去。這裡除了《費加洛的婚禮》什麼也不彈，什麼也不演，什麼也不吹，什麼也不唱，即使是吹口哨也是《費加洛的婚禮》。除了《費加洛的婚禮》什麼歌劇也不看，永遠是《費加洛的婚禮》。這對我當然是一項殊榮……」

兩天之後，莫札特在劇院舉行了一場個人音樂會。他用一首新的《C 大調第 41 號交響曲》作為開始，這是他不久前剛剛完成的作品。布拉格人沉醉在莫札特的音樂世界中。之後，布拉格劇院的經理向莫札特提出希望莫札特為他們創作一部新的歌劇的請求。莫札特欣然允諾。後來，正是這個委託催生了《唐璜》的誕生。

《費加洛的婚禮》在莫札特的生命中是最為偉大的作品之一。它的演出在維也納取得了巨大的成功，同時也給莫札特的生活造成了雙面的影響。維也納的貴族們不喜歡莫札特的這部作品，因此紛紛疏遠了他，甚至莫札特原來很多賴以生存的工作都受到了威脅。這讓莫札特的生活更加貧困。但是這部作品卻青史留名。

劇中的四個唱段：費加洛的詠嘆調〈再不要去作情郎〉

（*Non piu andrai*）、男僕切魯比諾的詠嘆調〈妳們可知道什麼是愛情〉（*Voi che sapete*）、羅西娜的詠嘆調〈何處尋覓那美妙的好時光〉（*Dove sono*）、羅西娜和蘇珊娜的二重唱〈今夜微風輕吹〉（*Canzonetta sull'aria*），直到今天依然以一種不可抗拒的美撥動著聽眾的心弦，感動著聽眾的心靈。而〈今夜微風輕吹〉更成為美國著名電影《刺激1995》中最感人一場戲中的重要音樂作品。而影片中的雷德說道：「此刻我不知道這義大利女聲正在唱的是什麼，事實上我也不想知道，世上有好多東西最好是不要去解釋。我願意去想像她們正在唱的是用言語無法表述的，而能讓別人的心靈引起共鳴的一種美！」這是對莫札特音樂最好的讚賞。

貝多芬

　　一七八七年，一個年輕人來到維也納。他拿著科隆大主教瑪克西米利安大公爵的介紹信，還有一筆可觀的酬勞。信中大公爵介紹說，眼前的這個十五六歲的年輕人，名字叫作路德維希・范・貝多芬。人們都說這個孩子有非凡的音樂才能。而大公爵本人也經常為這個孩子所演奏的鋼琴曲而驚嘆不已。這個孩子肯定值得莫札特親自教導一番。於是，莫札特就承擔了貝多芬音樂教師的職務。

　　一七七〇年十二月十六日貝多芬出身於德國波恩的一個貧窮的家庭。貝多芬的父親是當地宮廷唱詩班的男高音歌手，碌碌無為、嗜酒如命；母親是宮廷大廚師的女兒，一個善良溫順的女性，婚後備受生活折磨。貝多芬是七個孩子中的第二個，因長兄夭亡，貝多芬實際上成了長子。他的母親初婚嫁給了一個男僕，喪夫後改嫁給貝多芬的父親。

　　和莫札特一樣，貝多芬從小也顯示出了過人的音樂天賦。但是他沒有莫札特幸運。莫札特有一個疼愛他並傾盡所有培養他的父親，而貝多芬的父親雖然也知道要讓貝多芬成為音樂家，但是他只知道打罵貝多芬，迫使貝多芬從四歲起就整天練習大鍵琴和小提琴。

　　八歲時貝多芬首次登臺，獲得巨大的成功。十一歲發表第一首作品《鋼琴變奏曲》。十三歲參加宮廷樂隊，任風琴師和古鋼琴師。這一切成就似乎都在沿著莫札特的道路前進，他也被人們親切地稱為「第二個莫札特」。

　　的確如此，莫札特發現了貝多芬身上所具有的特殊的天賦。但是很不巧的是，這段時間莫札特心煩意亂。一方面是因為父親病重，一方面是自己手上有《唐璜》的編寫任務。更重要的是，莫札特知道貝多芬需要學習的是聲樂、對位法等方面的規則，而這些莫札特並不在行。但是

他還是決定為了貝多芬而推遲《唐璜》的創作。

　　莫札特仔細地看了貝多芬創作的幾支鋼琴曲，他發現其中流露出了一些陰暗、憂傷的感情。但是莫札特絕對不會要求這個年輕的孩子改掉這些憂傷，強裝笑顏。當年自己按照內心的想法創作的音樂被膚淺的大主教視為陰暗的、不積極的音樂，那時候他的內心是多麼憤怒啊！眼前這個天才，有著與自己同樣的才華，但卻有著比自己更加悽慘的童年。因此，他絕對不能夠打擊這位天才的音樂夢想。

　　僅僅在幾堂課之後，莫札特就看出來，給貝多芬上課，從學生的意義上來講，一部分是多餘的，一部分是不可能的。說多餘，指的是鋼琴演奏。貝多芬已經達到了如此高的程度，完全不需要進行單獨的指導。說不可能，指的是理論教導。如果要教理論的話，也不適合這位音樂天才，而只適合那些資質平平的音樂小才子。於是，莫札特對貝多芬的指導，僅限於讓貝多芬彈奏自己的鋼琴作品並同他進行討論。而在這個過程中，莫札特也越來越感覺到貝多芬竟然對自己音樂的感受和領悟如此深刻。他甚至覺得，貝多芬完全可以作為自己音樂的繼承者！

　　正當莫札特興趣盎然，打算將自己的藝術中最好的和最神聖的部分教給貝多芬的時候，貝多芬卻因為自己母親身患重病而不得不返回波恩。如果母親去世了，那麼貝多

芬就要留在波恩。因為貝多芬那嗜酒如命的父親，是不會很好地照顧他和他那可憐的弟弟的。因此他必須留在波恩。

兩位音樂天才的碰撞，時間如此短暫，沒有激發出更大的火花，不禁讓人感到遺憾。

《唐璜》

一七八七年二月，莫札特從布拉格返回維也納。這時候，他手中握有布拉格劇院創作一部新的歌劇的委託。至於創作什麼歌劇，劇院經理並沒有規定。他只希望莫札特可以與達·彭特合作，創造出一部可以媲美《費加洛的婚禮》的劇作。對此他顯然充滿信心。

莫札特找到達·彭特商量此事，達·彭特向莫札特推薦了義大利的劇作《石客》。這部劇本由義大利劇作家喬凡尼·巴蒂斯塔·裴高雷西創作，是一個十分著名的故事。而劇作家達·彭特改編了這個劇作，從而使得其內容比之前的版本更加充實和完美了。

唐璜是中世紀西班牙的一個專愛尋花問柳的膽大妄為的典型人物。他外表英俊、舉止瀟灑、能說會道。他既厚顏無恥，但又勇敢、機智、不信鬼神。他利用自己的魅力欺騙了許多良家婦女，但他最終被鬼魂拉進了地獄。

他本質上是反面人物，但又具有一些正面的特點。

　　在看到劇本，並與達‧彭特進行了深入的討論之後，莫札特似乎已經找到了創作的靈感。「我要創作一部悲喜劇，或者是一部喜悲劇 —— 完全像人的生活那樣！」莫札特將劇本帶回家，仔細考慮了一天。然後他找到達‧彭特，告訴他：「您給我把安娜小姐寫成這部戲的女主角，唐璜是與她相稱的一個對手。貝爾塔蒂出色地把安娜帶出了場，可她不應當在修道院的陰暗中消失，不應當把復仇的事情交出去！ —— 唐璜呢，看在上帝的份上，您不要把他寫成一個普通的流氓，一個道德敗壞的傢伙。您如果把這樣一個人放到舞臺上，天性判定他永遠是同樣的訴求，永遠是同樣的經歷，永遠是同樣的不滿足。他一定有某種精靈的東西，某種超人的東西。您懂我的意思嗎？」

　　之後幾個月的時間，莫札特的人生也遭受了變故。父親去世了，生活的拮据和身體狀況的持續惡化，都為這個家庭造成了一定的陰影。期間，音樂天才貝多芬來到維也納拜莫札特為師，也在一定程度上影響了莫札特的創作。

　　九月初，《唐璜》基本完成了，只需要做一些最後的修飾工作。康絲坦茲又有了身孕，這是一個好消息。夫婦二人動身前往布拉格，準備在布拉格完成最後的創作和演出。

　　在布拉格，他們住在杜塞克夫人的莊園。在這裡莫

札特獲得了很好的創作環境，最終在十月完成了所有的創作。

十月二十九日，莫札特親自指揮了《唐璜》的演出並一舉獲得成功。布拉格全城的人再度為之歡騰。據說每一幕結束的時候，觀眾們都熱烈地鼓掌，並有節奏地喊著莫札特的名字。這是一種無上的光榮。

後來，義大利作曲家羅西尼在細細品讀了這部歌劇的總譜之後評價說：「莫札特是『唯一具有天才的技術和技術的天才的作曲家』。」而貝多芬對這部作品的評價則是「莫札特把能夠寫出用在上帝身上也不過分的音樂才能浪費在一個浪蕩子身上」。而歌德則表示：「音樂必須具備《唐璜》的素養，要是莫札特將《浮士德》譜成了曲，那該多好啊！」

布拉格人民直到今天都依然在紀念著莫札特。他們在一九八七年舉辦了《唐璜》首演兩百週年的紀念活動。沒有音樂布拉格人似乎就活不下去，這不僅僅說出了布拉格人注重音樂、注重生活的品質，同時也揭示了布拉格人對音樂的渴望以及與音樂藝術的不解之緣。波西米亞人似乎比其他民族更能理解音樂，也更能理解音樂家。歷史上，布拉格這座城市向無數窮困潦倒的音樂家敞開大門，為他們提供生息的場所。而莫札特，就是最好的一個例子。

飄搖的維也納

　　戰爭爆發了，俄國人跟土耳其人又打了起來。奧地利後來也捲入了這場戰爭。

　　與此同時，莫札特從布拉格返回維也納之後聽到了一個噩耗。他的老朋友，維也納宮廷作曲家克魯格去世了。

　　克魯格是在維也納為數不多的與莫札特保持著緊密聯繫的能夠深切地理解莫札特音樂的音樂家。而克魯格的去世，使得莫札特感到非常淒愴。在這座城市，自己的朋友越來越少了—— 貴族們在疏遠他，很多朋友都去了別的城市尋找新的發展。

　　但是克魯格的去世，卻使得皇帝最終決心把宮廷作曲家的位置給了莫札特。這對莫札特來講，也是一件好的事情。不管怎麼講，這樣他就獲得了一筆穩定的收入。但由於戰爭爆發，皇帝在二月分親自趕赴戰場，所以莫札特沒有更多的機會能夠在皇帝面前展現自己的才能。戰爭也消耗了人們娛樂的心情。這段時間，維也納的劇場十分冷清，所以莫札特的歌劇也就沒有太多的觀眾了，而在維也納的巨大花銷，使得莫札特的生活依然過得十分清苦，他甚至要向自己的朋友們借錢，才能勉強維持自己的生活。

　　在這樣的情況之下，莫札特卻又遭受了新的打擊。不久之前，康絲坦茲為他生下了一個可愛的小女兒，這是莫

札特的第四個孩子，同時也是第一個女兒。雖然莫札特對她疼愛有加，但卻無法抵擋命運的折磨。這個小女兒在生下來不久就因病夭折了。實際上，這四個孩子中只有一個孩子卡爾頑強地生存了下來。遭受到重大打擊和艱辛生活折磨的康絲坦茲，患了比較嚴重的神經衰弱，也病倒了。

醫生建議她去巴登進行一次療養。莫札特變賣了家裡的一些銀器才勉強湊足了進行療養的資金。康絲坦茲安心地去巴登了，莫札特獨自留在維也納進行創作。

在這段時間裡，莫札特的作品顯得十分陰沉。但是這段時間他的創作卻如同火山爆發般噴薄而出。在接下來的一個月裡，莫札特創作了他一生中最後的、也是最為重要的三部交響曲：《降 E 大調第三十九交響曲》、《g 小調第四十交響曲》、《C 大調第四十一交響曲》。誰都無法相信，這三部凝聚著莫札特獨特靈感和智慧的巔峰之作，是在六週之內完成的。這可能是在種種的生活重壓之下迸發出的天才的光芒！

「窮，但是聰明，埋頭做事吧。即使不發財，你至少可以做個明理的人。富，但是愚蠢如驢，好吃懶做吧。即使你不傾家蕩產，你依舊是頭蠢驢！」這是莫札特在一七八六年寫下的憤世嫉俗的話語。從中我們也可以體會到莫札特將全部的心血都放到音樂創作上來的心理動機以及巨大的動力。

　　一七八八年十一月，吃了敗仗並且重病纏身的皇帝返回了維也納。心情不佳的皇帝在看完莫札特的《唐璜》之後，稱之為「它對我們善良的維也納人的胃口，卻不是一道好菜」。一直對莫札特抱有敵意的宮廷作曲家薩列里，正好藉著皇帝的這句話將《唐璜》撤出了演出計劃。雖然莫札特也做出了很多努力試圖扭轉這樣的頹勢，但卻沒有人能夠真正幫助他。之後，莫札特就再也沒有從皇帝那得到什麼好的消息了。

　　這時候，在北歐演出結束返回維也納的路易絲帶來了好消息。她告訴莫札特，他完全可以在柏林尋找到一份報酬很高的宮廷樂長的職位。實際上，自從腓特烈大帝去世之後，柏林的音樂圈子已經完全變了樣。之前腓特烈大帝呆板而守舊，但是新國王弗裡德里希·威廉願意讓當時各種流派的音樂都有機會獲得發展。他特別重視格魯克的音樂，這在腓特烈大帝時期是不可想像的。而新國王對海頓和莫札特的音樂也抱有極大的好感。莫札特的《後宮誘逃》已經在柏林上演了很久，而國王本人也是一個非常出色的大提琴演奏家，對莫札特的四重奏音樂極為偏愛。狂歡節的時候，在王家歌劇院還會上演大型義大利歌劇，但通常的安排是德國的、義大利的和法國的歌唱劇，演員和樂隊都是超一流的。

　　這樣的機會值得去試一下。對維也納已經沒有太多期待的莫札特也心動了。而莫札特的學生卡爾·利希諾夫斯基伯爵在得知這個消息之後，也非常樂於邀請莫札特作為自己的客人一同前往柏林，這等於解決了莫札特的旅行費用問題。於是，他開始收拾行李去柏林。

　　莫札特實際上在波茲坦就見到了弗裡德里希·威廉國王。威廉國王熱情地歡迎了他。一個星期還沒過，莫札特就體會到了威廉國王宮廷音樂的風格。這是一種普魯士和法蘭西的混合物的風格，這樣的混搭阻擋了自己的道路。

　　實際上，國王非常想留住莫札特，但是莫札特自己動搖、猶豫了。在見到自己的老朋友杜塞克夫人的時候，莫札特將自己的不安和憂慮傾訴了出來：「我還不知道，澤菲。幸好我有時間考慮。國王非常仁慈，他想永遠留下我，但不願意強迫我。我是自由的，若是願意的話，那我就去，一段時間之後也可以。但是如果我不願意呢？澤菲，我對這個國家和她的人民感到十分陌生，我有這樣的感覺，他們會永遠使我感到陌生的。我在他們中間不會感到溫暖的！當我在維也納穿過大街小巷的時候，那語言我聽起來就像音樂。可在這裡一切都似乎那麼生硬，那麼不可愛。在這樣的環境下，我什麼也想不出來，我的音樂思維停止了！這樣的情況我之前從來沒有過。

過去，在音樂面前，我幾乎無法解脫出來，它整天噴湧而出。可現在，一切都停止了，如果在柏林也這樣，那該怎麼辦？」

比起生活的窘迫，更讓莫札特感到害怕的是創作靈感的枯竭。因此，雖然普魯士國王答應給他優厚的待遇，莫札特最終還是沒有接受這個新的挑戰。他想在維也納尋找創作的靈感。

《女人心》

六月分莫札特返回了維也納。他們一家的經濟狀況進一步惡化了。而且更為糟糕的是，康絲坦茲這個時候又懷有了身孕，但卻同時生病在床。莫札特承擔了全部的生活重擔。他甚至悲觀起來。在寫給好友的一封信中，莫札特表示：「上帝啊，就是我最恨的人，我也不希望他陷入我現在的處境。」「康絲坦茲在靜候命運的判決，要不是康復，就是死去。這就是真正哲學意義上的聽天由命。寫到此處，我淚如泉湧。」

就在這樣的情況下，莫札特的第五個孩子降臨在世界上，又隨即夭折了。弗裡德里希‧威廉皇帝派人寄來了一個金煙盒和一百個弗裡德里希金幣。這在很大程度上緩解了莫札特生活的窘困。莫札特甚至開始想，自己為什麼就

不能橫下心來去柏林。只要他願意這樣做，就可以一下子緩解生活的窘迫。在維也納，人們似乎已經對他漸漸地失去了興趣，為什麼還要留在維也納？莫札特內心也在追尋著答案。

在這樣艱難的境遇裡，莫札特依然沒有停止歌劇的創作。面容憔悴的皇帝又一次出現在了莫札特的演出中。莫札特非常感激皇帝的善舉，因此希望能夠用一部作品來報答。而這個時候，達·彭特又向他提出了一個很好的想法。

他講了這樣一個故事：「兩個軍官坐在咖啡館裡，他們閒聊，最後談到了忠誠，確切地說是女人的不忠。這兩個人中有一個已經訂婚了，他發誓說他的未婚妻絕對忠於他。於是為了考驗未婚妻的忠誠，他們兩個就策劃出一個詭計。軍官告訴他的未婚妻，他必須要去參加對土作戰。人們舉行了令人感動的告別會，送別了軍官。但是軍官實際上並沒有走，他化裝成了一名高貴的阿爾巴尼亞人，臉上黏了個大鬍子。他給自己寫了一封推薦信，使得他能夠進入他未婚妻家。他對他的未婚妻大獻殷勤，主動追求她。這竟然真的使得自己的未婚妻準備解除和與軍官的婚約，同這個阿爾巴尼亞人結婚！這個時候，軍官撕掉了鬍子，露出了真面目，並自己的未婚妻永別了！」

　　不久之後，對這個故事充滿了熱情的達‧彭特就將自己創作的劇本拿給了莫札特。達‧彭特又一次證明了進行詩歌創作並不是自己的專長。除了之前提到的故事的基本情節之外，幾乎所有的具體細節都是按照喜歌劇的老框架構建的：兩個輕薄的美女、狡猾的侍女、年邁的哲學家，以及醫生和公證人。而故事的主要情節則由對女人的評頭論足、對男人的妄加褒貶和對愛神的高談闊論等組成。

　　莫札特本身對這個故事並不是特別感興趣。康絲坦茲讀到這個故事的時候，也覺得有些脫離真實生活。一個女孩子怎麼會真的認不出喬裝打扮的情人呢？這幾乎是不合理的。但是進行這項創作，可以獲得一筆相對可觀的收入。這筆收入對現在的莫札特一家來說十分重要。因此莫札特還是義無反顧地進行了這個曲目的創作。

　　這部作品是獻給皇帝的。皇帝現在已經病入膏肓，實際上莫札特是在與死神賽跑。他夜以繼日地工作，在聖誕節時完成了總譜的創作。一七九〇年一月二十六日，舉行了首次演出。但這個時候的皇帝已經無法親自來觀看這部歌劇了。演出效果在當時不算熱烈，但卻在之後獲得了廣泛的好評。據說現在這部歌劇依然是世界舞臺上票房紀錄最高的歌劇之一。

　　隨著皇帝的去世，莫札特宮廷作曲家的職位也丟掉了。

他的第六個孩子也在出生之後不久就夭折了。生活的困頓和身體健康狀況的惡化形成了惡性循環，莫札特幾乎要崩潰了。他甚至要持續不斷地跟朋友借錢度日。

「昨天我才感覺好一點，今天又突然變得糟透了，整夜疼痛難眠。請您想像一下我目前的情況 —— 身體不適，而且煩憂焦慮纏身。這樣的情況自然令我的身體一直無法復原。再過一兩個星期，我手頭就不會那麼緊張了，這是一定的。但是目前我還是相當缺錢。您能不能再贊助我一點，幫助我脫離困境呢？」

後人在讀到這樣的信件的時候，一定會為莫札特悲傷不已。天才的境遇如此悽慘，我們為之難過。但是不是也正是在這樣的困頓之中，天才的創作才華才能夠真正得以展現呢？我們不知道，但是莫札特給了我們最好的詮釋。

英格蘭的誘惑

皇帝去世了。

一七九〇年二月二十日，皇帝終於脫離了痛苦。隨著皇帝的去世，莫札特所擔任的宮廷作曲家的職位也終止了。這樣一來，養家度日的唯一收入來源只能靠莫札特教授學生所賺取的學費了。這麼多年來，身邊重要的人一個一個地相繼離去，莫札特似乎已經把死亡看得很透了。而

他自己長期以來持續惡化的身體健康狀況，也讓他更經常地思考關於生與死的問題。他甚至反思，自己在窮困之中對藝術的不懈追求是不是真的有意義。

這個時候卻有兩個極好的消息將莫札特從這種悲觀消極的情緒中解放了出來。

第一件，就是莫札特最敬愛的海頓先生來到了維也納。

莫札特在得知這個消息之後，興奮之情溢於言表。他馬上動身前往海頓的住處登門拜訪。

海頓原來的主人艾斯特哈齊親王去世之後，新的親王解散了樂隊，因此海頓就離開了原來的住所，來到維也納。

但這也並非是一件壞事：新親王允諾給海頓每年一千四百古爾登的養老金。這筆養老金足以讓海頓過得衣食無憂。

因此即便海頓接到了賴斯普雷斯堡和那不勒斯宮廷樂隊的邀請，他還是不為所動，堅持要到維也納來。這裡是歐洲音樂的中心，這裡有他可愛的朋友 —— 莫札特。

看到莫札特瘦削的樣子，海頓十分心疼。他知道莫札特這段時間過得很糟糕。實際上自從《女人心》完成之後，莫札特只寫了兩首絃樂四重奏，除此之外沒有任何新的創作 —— 困頓的生活似乎湮沒了莫札特的創作熱情。

　　但是海頓的到來，似乎又要將這種熱情重新點燃了，這讓莫札特興奮不已。

　　第二件好消息就是一封不期而至的信。這封信來自遙遠的倫敦義大利歌劇院的經理奧萊雷利先生，信中寫道：「我的願望就是和有才能的人建立關係，現在我也能向您提供有利的機會，我建議您作為我的家庭作曲家來到我這裡。如果可能的話，那您就在十二月底到達倫敦，停留到一七九年六月。在這段時間內至少譜寫兩部歌劇 —— 正歌劇或者喜歌劇，根據經理部的選擇而定 —— 我為此將付給您三百英鎊。」

　　「除此之外，您也可以在音樂會上登臺，歌劇院的音樂會除外。如果您能接受這項建議，那請您明確答覆，而這封信可視為合約。」

　　三百英鎊！這相當於四千古爾登的收入！莫札特簡直興奮得要哭出來了。這半年多來，莫札特除了要忍受生活上的困頓和身體的不適，還要忍受內心的煎熬。而現在這一切似乎終於要走到頭了！

　　莫札特想起了自己小時候前往倫敦的愉快經歷，想起了克里斯蒂安·巴哈的交往，是他將莫札特帶入了歌劇的殿堂。那裡還有他的老朋友貝利尼 —— 這一切美好的記憶似乎又要重新變為現實。

　　第二天莫札特趕緊將這個好消息告訴海頓先生。海頓先生既為他高興，也為不久之後的分別而難過。而恰好在此時，一位名叫所羅門的先生登門拜訪海頓。所羅門先生出生在德國波恩，但是多年來一直生活在倫敦。他是一個小提琴家，同時也是音樂會經紀人。七年前，所羅門就向海頓先生髮出過去倫敦演出一個季節的邀請，但是當時海頓太忙了，沒有應邀前往。而聽說海頓現在已經賦閒在維也納，所羅門立即抓住這個機會前來試一下運氣。實際上他的運氣真是好極了 —— 他不僅同時見到了兩位最偉大的音樂家，而且還是在莫札特已經接到了倫敦的邀請之下前來。海頓和莫札特如果攜手前往倫敦，不僅倫敦人會感到無上幸福，兩位音樂家也會為能夠有更多的時間交往而充滿幸福。

　　實際上，所羅門先生給的待遇極為優厚：海頓寫一部歌劇的報酬是三百英鎊，這相當於莫札特寫兩部歌劇的報酬。同時，還有兩百英鎊的出版稿酬，在倫敦所參加的每場慈善音樂會還可以有兩百英鎊的收入。如果海頓願意再寫一部交響樂的話，那麼還有三百英鎊的報酬。這樣前前後後加起來就有一千英鎊！

　　這對莫札特來講真是一個天文數字。因此，他也極力促成海頓的倫敦之行，最終海頓也接受了所羅門的提議。

兩位偉大而親密的音樂家，就要在倫敦大顯身手了！

但命運卻在這個時候跟莫札特開了一個大大的玩笑——他患上了嚴重的胸膜炎。醫生在為他進行了詳細的診斷之後，建議莫札特還是不要輕易動身前往倫敦。莫札特的左半個胸腔積水，要在病床上靜養許多個星期，也許要許多個月。

海頓先生來看望莫札特並安慰他說，自己到了倫敦可以為莫札特打前鋒。他會向他遇見的所有人提起莫札特的歌劇才華，他要讓莫札特在沒有前往倫敦之前就讓整個倫敦為他瘋狂，對他充滿期待！但莫札特自己也明白這些是安慰人的話。他多麼希望自己的身體能夠好一些，好讓自己可以跟海頓同時踏上前往倫敦的旅程。造化弄人，他也只能接受推遲半年前往倫敦的安排了。

一七九〇年十二月十四日，海頓要動身前往倫敦了。他最後一次前來探望莫札特。莫札特動情地對海頓說：「親愛的爸爸，這是最後一次相見，我們或許後會無期了。」

最後一次擁抱，最後一次致意。

《魔笛》

　　經過精心的護養和臥床休息，莫札特終於康復了。雖然錯過了倫敦之行，但是能夠從重病中康復過來，就是最好不過的事情了。

　　莫札特的老朋友席卡內德又一次來到了莫札特的身邊。

　　席卡內德最近的生活過得很不錯，實際上他的劇院每天都爆滿，他也賺得盆滿缽滿。席卡內德實際上還為莫札特的倫敦之行沒有成行而感到高興 —— 他為莫札特又帶來了一部新的德國歌劇劇本《魔笛》。

　　這個劇本的情節大致是這樣的：埃及王子塔米諾被巨蛇追趕卻被夜女王的宮女所救，夜女王拿出女兒帕米娜的肖像給王子看，王子一見傾心，心中燃起了愛情的火焰。夜女王告訴王子，她女兒被壞人薩拉斯特羅搶走了，希望王子去救她，並允諾只要王子救回帕米娜，就將女兒嫁給他。王子同意了，夜女王贈給王子一支能擺脫困境的魔笛，隨後王子就啟程了。事實上薩拉斯特羅是智慧的主宰、「光明之國」的領袖，夜女王的丈夫日帝死前把法力無邊的太陽寶鏡交給了他，又把女兒帕米娜交給他來教導，因此夜女王十分不滿，企圖摧毀光明神殿，奪回女兒。王子塔米諾經受了種種考驗，識破了夜女王的陰謀，



終於和帕米娜結為夫妻。

實際上，最早的腳本並非如此。席卡內德希望能有一些幽默滑稽的東西。他堅持在裡面有一個王子的滑稽隨從——帕帕根諾，這簡直就是席卡內德自己的化身。而最後，帕帕根諾也借助侍女給自己的銀鈴的神奇力量，找到了自己的心愛之人——帕帕蓋娜。

席卡內德對是否能夠在這個劇本中體現更多的偉大思想並沒有什麼想法。而莫札特則堅持要有一個偉大而光輝的思想，譬如「光明戰勝黑暗」。席卡內德將第二個修改版的劇本給莫札特的時候，莫札特依然感覺情節殘缺不全，有些地方乏味而無聊。不過，席卡內德終歸還是滿足了莫札特的基本要求。實際上，莫札特畢生都在追求譜寫一部優秀的德意志歌劇。只要劇本大體能滿足他的需求，他就會全身心地投入其中。在十八世紀，義大利歌劇一統歐洲歌劇舞臺，因此，創作一部德意志歌劇一直以來都是莫札特的夢想。早在一七八三年，他就曾經在書信中表達過自己的這個願望：「我更傾向於德意志歌劇。雖然寫德意志歌劇需要我費更多氣力，但我還是喜歡它。每個民族都有它的歌劇，為什麼我們德國人就沒有呢？難道德文不像法文、英文那麼容易演唱嗎？」

一七八五年，他又曾寫道：「我們德國人應該有德國式的思想、德國式的說話、德國式的演奏、德國式的歌唱。」

　　在莫札特進行《魔笛》創作的時候，又發生了一段不大不小的插曲。一直對莫札特抱有敵意的義大利人薩列里終於辭職了。莫札特在得知這個消息的時候也曾經試圖透過一些關係看能否取代薩列里的位置。但是最終還是失敗了，另一個義大利人奇馬洛薩成為薩列里的繼任。但這並沒有對莫札特有太大的打擊。實際上，莫札特似乎早就對此倦怠了。現在，他手上有了一部德國歌劇的劇本，他就要用自己所有的熱情來完成自己畢生追求的夢想了！

　　一七九一年六月，康絲坦茲再一次動身前往巴登進行療養。莫札特在維也納繼續自己的創作。六月底，莫札特終於完成了總譜的創作，但還有一些細節沒有完成。實際上，一直到一七九一年九月三十日《魔笛》首演的前一天，莫札特才將最後一個樂譜寫完。雖然莫札特內心對這部作品能否成功還有所懷疑，但事實證明了自己的付出終有收穫，首演大獲成功。

　　從莫札特在十月七日寫給康絲坦茲的信中，我們可以重新領略當時首演的盛況和莫札特激動的心情：「我剛從歌劇院回來。劇場滿座，一如前幾場。有些唱段被要求再來一遍。但是，使我始終感到最愉快的，是那種無言的讚賞。」

　　十月十三日，莫札特甚至與自己的宿敵 —— 薩列里一同觀看了《魔笛》。莫札特自己描述了當時的情景：「昨

天下午六點，我叫了一輛馬車，把薩列里和卡瓦裡艾利夫人帶到劇場中我的包廂裡。你難以想像他們是多麼討人喜歡，而且又如此喜歡我寫的這部戲。不僅是音樂、劇本，這一切，他們無一不感興趣。他倆說，這可真是一部好戲，夠得上安排在盛大的節日演給最偉大的君主看。如此美妙的戲他倆從來沒有看過，他倆還想再來看好多遍。薩列里傾聽、觀看極為專注。從序曲到最後一曲合唱，沒有一曲他不為之喝彩。看上去他倆好像對我有表示不盡的謝意。昨天他們是下定決心不管有什麼情況都要到場的。演完了戲，我仍舊用馬車把他們送回去。」

能夠在最後得到自己的競爭對手如此高的禮遇和發自內心的讚賞，莫札特感到極為欣慰。

「天鵝之歌」

傳說天鵝在臨死之前會發出它這一生當中最淒美的叫聲，也許是因為它知道自己時間不多了，所以要把握這最後的時光，將它最美好的一面毫不保留地完全表現出來。

法國學者布封曾說：「我們在它的鳴叫裡，或者寧可說在它的嘹唳裡，可以聽得出一種有節奏、有曲折的歌聲，有如軍號的響亮，不過這種尖銳的、少變換的音調遠抵不上我們的鳴禽的那種溫柔的和聲與悠揚朗潤的變化罷了。

　　此外，古人不僅把天鵝說成為一個神奇的歌手，他們
還認為，在一切臨終時有所感觸的生物中，只有天鵝會在
彌留時歌唱，用和諧的聲音作為最後嘆息的前奏。據他們
說，天鵝發出這樣柔和、這樣動人的聲調，是在它將要斷
氣的時候，它是要對生命做一個哀痛而深情的告別。這種
聲調，如怨如訴，低沉地、悲傷地、淒黯地構成它自己的
喪歌。但是，每逢談到一個大天才臨終前所做的最後一次
飛揚、最後一次輝煌表現的時候，人們總是無限感慨地想
到這樣一句動人的話：『這是天鵝之歌！』」

　　莫札特這個音樂天才，在臨終之前也有自己的「天
鵝之歌」──《A 大調單簧管協奏曲》。在莫札特生活
的時代，單簧管還是一件非常年輕的樂器，問世僅僅有
四五十年的光景。莫札特非常喜歡這個樂器，他曾經在
一七八八年就寫信給父親說：「如果我們薩爾斯堡樂隊裡
有單簧管就好了！你想像不出一首有長笛、雙簧管和單簧
管的交響樂，那演奏的效果是何等的燦爛！」莫札特曾寫
了兩首 A 大調單簧管作品。而《d 小調安魂彌撒曲》裡，
他也特別強調了單簧管的重要性。實際上，這兩部 A 大調
單簧管作品，都是寫給自己的好朋友──單簧管演奏大
師安東·斯塔德勒的。

　　莫札特的《A大調單簧管協奏曲》，不僅影響了當時，也影響了未來。正是由於受到了這部可謂是劃時代的作品的影響，歐洲各地才陸續出現了大量為單簧管而作的作品，以至於後來的作曲家都把莫札特的這部單簧管協奏曲作為他們效法的典範。

　　莫札特一定是在歌劇《魔笛》首演（一七九一年九月三十日）後立即動手寫這部協奏曲的。一個多星期後，莫札特寫信給在巴登附近療養的妻子說，他已於十月七日寫好斯塔德勒迴旋曲的全部配器，估計他在一兩天內就能寫完總譜。我們雖不知道首演的日期，但與他寫完的日期不會相距太久，因為按莫札特的習慣，他總是要等到演出日期逼近才肯動筆，壓在臨演前的死線才交稿。

　　該曲的手稿現已遺失，但據說是專為斯塔德勒特製的單簧管寫的，那支單簧管很特別，可以比一般單簧管低四個半音。不幸的是，最早的版本都是在莫札特去世後十年，甚至更晚才付印的，而且全部把單簧管獨奏聲部修改成了符合標準的A調單簧管的音域。直到經音樂學家考證，才找出這些修改的範圍和性質。獨奏部分有三十來處經過改動，小至個別的特徵低音，大至九小節長的段落，多半為移高一個八度，這樣協奏曲就失去了最重要的音樂性，並改變了旋律線。早期的編輯這樣做也是出於無奈，

不然這部傑作就無法在一般的單簧管上演奏。近年來已製作成有斯塔德勒那樣大音域的 A 調單簧管，因此演奏者就可以吹奏莫札特寫的每一個音符，而不是人們所熟悉且仍喜愛的刪減版了。

　　這種搶救，或許是對莫札特最好的紀念。兩百多年來，這首樂曲一直是世界各國的音樂會上久演不衰的曲目。一九八五年，根據丹麥女作家凱倫・布里克森的同名自傳體小說拍攝的電影《走出非洲》的主題音樂，就採用了這首樂曲的旋律。而這支電影音樂，奪得了第五十八屆奧斯卡最佳配樂獎。

《d 小調安魂彌撒曲》

　　一七九一年七月二十六日，康絲坦茲又為莫札特生下一個孩子，取名為弗朗斯・克薩維爾・沃爾夫岡・莫札特。這可能是莫札特生命的最後時光中最值得安慰的事情。

　　莫札特這段時間還在進行《魔笛》的創作。他常常會一個人走到斯臺凡教堂去，一為避暑，二為靜心思考。在一個悶熱的夏日午後，教堂的司事突然問莫札特，有沒有去過教堂的墓穴。在司事的引領之下，莫札特走入墓穴。

　　安靜，莫札特似乎感受到了內心的寧靜。所有人死後，都歸於塵土。無論生前怎樣，在死後都是一樣的。

　　莫札特帶著深沉的思考回到家。有人登門拜訪 ——
一個神祕的不願意透露姓名的灰衣人。

　　「我的主人前不久成為鰥夫。他想為他的夫人舉行一
次死亡彌撒。所以，他想有一首安魂曲，完全為個人單獨
使用的。他是您的藝術的一名崇拜者，因此讓我來問問
您，您是否願意寫一首死亡彌撒曲 —— 價格由您定。」灰
衣人平靜地說。

　　安魂彌撒曲是天主教教徒在祈禱亡靈安息時所採用的
帶有濃厚宗教色彩的樂曲。在西方音樂史上，有不少著名
音樂家都為此寫過曲。而當莫札特允諾了這個委託之後，
他全身心地投入到這首作品的寫作之中。他曾經告訴自己
的朋友達·彭特：「我的內心是寧靜的，並不感到疲乏。
我是樂天知命、心懷坦蕩、無所畏懼的。人生曾經是多麼
美好！在極幸福的境況中，我開始了我生命的運行軌跡。
直到今天，命運依舊是這樣待我不薄。人該活得快樂，我
要在這種快樂的氛圍中寫完我的安魂彌撒曲。我不會讓這
首曲子半途而廢的。」

　　從墓穴中歸來的莫札特感到一種無法解釋的恐怖，在
這之前他是無論如何都不會有這種感受的。但是，最近經
歷的事情太多了 —— 雖然他從嚴重的胸膜炎中剛剛恢復
過來，但是身體大不如前了。自己的妻子康絲坦茲也因為

長期持續懷孕生子而讓自己的身體不堪重負。莫札特感受到死亡在向自己步步逼近。而灰衣人的出現，是否是冥冥中的定數呢？灰衣人最終同意給莫札特一百個杜卡特，這是一筆可觀的收入，但金錢這個時候似乎已經不重要了。莫札特內心已經感受到了死亡的神聖，他自己也希望能夠創作一首非凡的彌撒曲。七月初康絲坦茲返回了維也納，為了進行安魂曲的創作，莫札特在十月又將康絲坦茲送到巴登療養去了。他需要一個安靜的氛圍進行這樣一首神聖樂曲的創作。

從完成那部大型的《c 小調彌撒曲》以來，八年多過去了。除了《聖體頌》之外，在這段時間，莫札特再也沒有進行過宗教音樂的創作。《c 小調彌撒曲》是莫札特在巴哈和韓德爾的強烈影響之下創作的，其中混有義大利成分。

莫札特現在感受到，在他生命結束之前，他要用一部作品做一次懺悔，這部作品應該是他在這個領域裡的遺囑。莫札特在和死亡賽跑。

莫札特每天要工作十四個小時。他臉色慘白，眼睛浮腫，身體也開始有些虛胖。他甚至會在工作的時候一度昏厥。在巴登療養的康絲坦茲在得知這個消息之後憂心忡忡，甚至想透過一些朋友關係來勸導莫札特。但是這些都

是徒勞的，莫札特甚至在客人來訪的時候都不會放下手裡的工作。

　　十一月的最後幾天裡，莫札特的身體狀況已經完全惡化了。但是《d 小調安魂彌撒曲》卻依然沒有完成。他把自己的學生叫到身邊，告訴他：「我的手指無法再活動了。過來坐到我跟前！我們來配器。我告訴你我想怎麼做，你記下來。如果我完不成的話，你就要靠自己去做了。主要你得注意一點，我要暗的色調。木管只要巴塞單簧管和低音管。」

　　雖然已經意識到與死神的這場賽跑幾乎是不可能勝利的，但是莫札特還是盡各種可能完成彌撒曲的大概輪廓。

　　但最終，他還是帶著遺憾離去了。一七九一年十二月五日，莫札特逝世的那天，這首作品最終還是未能完成。

　　雖然這部作品並沒有最終完成，但這並不妨礙莫札特的《d 小調安魂彌撒曲》成為最成功的安魂彌撒曲。當時人們就評論這部作品：「莫札特在這部神聖的作品中流露了自己內心全部的感受，誰能不被其中湧流而出的虔誠信念和聖潔喜悅所打動呢？他的《d 小調安魂彌撒曲》無疑是獻給基督教敬拜的優秀的現代藝術作品。」

　　後來，在海頓逝世之後的悼念儀式上，莫札特的《d 小調安魂彌撒曲》讓所有人為之動容。不僅僅是因為這首曲

子非凡的藝術魅力，更是對這兩位音樂偉人的音樂才華和真摯友誼的最高敬意！

今天，莫札特這首作品的使用範圍不僅超出了天主教的安魂儀式，而且其內在含義也隨著人們的廣泛使用和時代的變化而逐漸突破了「慰靈」和「追思」的意義層面，特別是對未亡人心靈的安撫和關懷。二〇〇二年九月十一日，在美國紀念「九一一」恐怖襲擊事件中遇難者遇難一週年的悼念儀式上，就演唱了這首神聖的、具有強大生命力和安撫力的樂曲。

天才的離去

莫札特最後的時光，是在創作《d 小調安魂彌撒曲》的焦慮中度過的。他每天工作十幾個小時，病中他甚至需要讓自己的學生來從旁幫助自己寫譜。這個時候，《d 小調安魂彌撒曲》似乎成為對自己的超度。

一七九一年十二月五日凌晨一點，莫札特與世長辭了。康絲坦茲的妹妹蘇菲詳細地記錄下了莫札特臨終前的場景：「我可憐的姐姐跟我來到門旁，求我看在上帝的面上去聖彼得教堂，讓牧師 —— 隨便哪一個 —— 來看莫札特，做最後的彌撒。我這樣做了，我為說服這些禽獸不如的牧師們費盡了唇舌，但他們對我的請求不予理睬。回

來後，我見到了母親，她正焦急盼著我的消息。天已經黑了，可憐的人，她受到了怎樣的打擊啊！我勸她最好和她的長女——約瑟芬·霍費爾待一夜，之後，我以最快的速度見到我那神不守舍的姐姐。蘇斯梅爾（莫札特的學生）守在莫札特身旁，著名的《d 小調安魂彌撒曲》就放在他的被子旁，莫札特說，在他死前，必須完成這個曲子。接下來，他告訴他的妻子，除非通知了阿爾伯裡奇伯格——斯蒂芬大教堂的執事，否則密不發喪。尋找克羅賽特醫生花了很長時間，最後在劇院發現了他，但他堅持要等到演出結束。他來了，執事簡單地將一條冷毛巾敷在莫札特滾燙的額頭上。冷毛巾激化了莫札特的病情，他陷入昏迷之中，直至死亡。」

「莫札特臨終前所做的唯一一件事，就是試著發出《d 小調安魂彌撒曲》中的定音鼓聲。那聲音我至今都還清楚地記得。」

莫札特去世的時候，家裡一貧如洗，甚至還有三千古爾登的債務纏身。

在這樣的情況之下，他只能安放在窮人公墓裡面，沒有自己的墓地。葬禮簡短而寒酸。十二月六日，莫札特的靈柩運抵了斯蒂芬大教堂，也就是莫札特與康絲坦茲結婚的教堂。康絲坦茲因為重病纏身，所以沒有參加葬禮。參

加葬禮的人很少 —— 但是路易絲親自參加了。

「他下葬那一天，雨下得很大，打算送他到墓地的朋友們走到城門就回家了。埋葬在亂葬崗上的人，當然不會為親友準備馬車。他的棺木是市政局給的。這不算一筆大的開銷嗎？除了他的小雜種狗，沒有人送莫札特到墓地。這條忠實的小狗，在泥濘和冰雪中奔跑，在他的主人埋入窮人中最窮人的墓地時，它始終在場。……這條小狗是莫札特像狗一樣地被埋葬時，唯一在場的一位紳士。」美國歷史學家房龍如是寫道。

據說當貝多芬得知莫札特被送到公墓下葬時的情景時，他高呼著上帝的名字，狂暴而憤怒地喊道：「莫札特！哦，這是恥辱，恥辱！選帝侯在哪？……那些富有的高貴的朋友在哪？侯爵們、伯爵們在哪？他們一生都在壓榨他，應該把棺材重新起出來，給他修建一座殿堂！」

而遠在倫敦的海頓更是老淚縱橫：「我現在所能享受到的一切財富和榮譽都成了我心頭的重壓，我竟不能給他辦一個像樣的葬禮！如果在英國，他會得到國王一樣的光榮！我第一次為我是德國人而感到羞愧！」

由於沒有人親眼觀看莫札特的下葬過程。因此，實際上沒有人真正知道莫札特被埋葬的確切位置。甚至沒有人在莫札特的墓碑上放置十字架。如今，在維也納郊外的聖馬克斯公墓裡的莫札特墓，是莫札特的衣冠塚而已。

後事

　　莫札特逝世之後，他的死因卻引起了後世的遐想。有
人猜測，莫札特是被競爭對手投毒而死，但是更多的資料
則顯示莫札特是病死的。雖然天才的英年早逝讓人惋惜不
已，但是在十八世紀，這也並非什麼特別異常的事情。長
期的經濟匱乏和工作勞累，可能是導致莫札特身患重病的
重要原因。

　　有美國研究者認為莫札特死於風溼病引發的心臟病，
而也有研究者認為莫札特死於當時歐洲流行的旋毛蟲病。

　　但實際上我們很難確定莫札特的真正死因，因為我們
手中的資料太匱乏了。而那個年代的醫學並不發達，且莫
札特從小就經常因為生病而使用各種藥品，無論是哪一個
階段出了問題，都有可能導致不可挽回的創傷。

　　特別需要關注的一位人物是薩列里，薩列里長期以來
都被認為是莫札特的對手。他並非才華橫溢，但也不是平
庸之輩。他在當時的維也納擁有極高的社會地位，但是他
卻非常嫉妒莫札特的才華，並經常暗地裡阻撓莫札特的發
展。但這並不能表明薩列里會暗害莫札特。在電影《莫札
特傳》中，薩列里就被暗示為毒死莫札特的兇手，這讓義
大利的學者們感到恥辱。實際上，我們透過晚年兩人之間
的一些來往，也可以知道薩列里雖然並不希望莫札特取代

自己的地位，但卻並不會做出特別過分的事情。現在，義大利的很多學者也在試圖為薩列里正名。在莫札特死後，康絲坦茲甚至還讓自己的兒子跟隨薩列里學習音樂。如果真的是薩列里謀害了莫札特，那麼這樣的舉動是難以令人理解的。

　　薩列里之後帶出了很多世界著名的音樂家，貝多芬、舒伯特、李斯特、車爾尼都曾追隨薩列里。他曾經對自己的學生們說，那些聲稱他毒死了莫札特的人是「極其愚蠢的」。實際上，關於莫札特真正死因的探索，已經隨著時間的推移而變得更加困難。我們也不必拘泥於這樣的問題，真正地關注莫札特的音樂，才是對他最好的追念和最崇高的敬意！

　　在莫札特死後，二十八歲的康絲坦茲帶著兩個年幼的孩子生活得很艱辛。她在一八〇九年，也就是莫札特去世十八年之後，改嫁給了一名叫尼森的丹麥外交官並搬到了哥本哈根居住。這個時候，她才真正有時間和精力開始整理莫札特的信件並編寫回憶錄。一八二〇年，他們一起返回薩爾斯堡。

　　尼森開始撰寫《莫札特傳》，一八二八年發表。一八四二年三月六日，康絲坦茲去世。

　　路易絲在一七九五年與自己的丈夫約瑟夫・朗格離婚了。

離婚後的路易絲跟隨自己的妹妹康絲坦茲住在薩爾斯堡。

一八二九年七月，她在會見英國的諾維羅夫婦時曾感傷地表示，她至今都為當年沒有接受莫札特的愛而悔恨不已。

一八三九年，路易絲去世了。雖然作為一名歌手，她並沒有留下太多傳世之作和崇高的聲譽，但是作為莫札特最愛的一個女人，她卻因此留在了歷史之中。

瑪利亞結婚後生了三個孩子。一八〇一年，她的丈夫去世了，瑪利亞返回了薩爾斯堡，之後的二十年裡，她以教授鋼琴為生。晚年瑪利亞雙目失明。在黑暗之中，弟弟的音樂帶給他最好的慰藉。一八二九年十月二十九日，瑪利亞去世。

康絲坦茲、路易絲和瑪利亞這三位偉大的女性，終年都是七十九歲。而康絲坦茲的妹妹蘇菲則活到了八十三歲。她在一八〇七年嫁給了一位男高音歌手。一八二六年，丈夫去世之後，蘇菲也來到了薩爾斯堡，同自己的兩個姐姐生活在一起。

一八四六年，蘇菲去世。

莫札特只有兩個孩子最終活了下來。大兒子卡爾和小兒子弗朗斯。卡爾雖然也曾經試著去做一名樂師，但卻並

沒有太高的音樂天賦。因此，他最終離開了音樂，平平淡淡地度過了自己的一生。他終生未娶。

　　弗朗斯在莫札特去世的時候只有四個月大。康絲坦茲對他寄予了很高的期望，她甚至想效法自己的公公李奧波德先生，將自己的兒子培養成歐洲聞名的天才音樂家。實際上，弗朗斯在四歲的時候就能夠獨立演奏歌曲，十一歲的時候他創作了自己的第一首樂曲，十四歲的時候舉辦了個人首場鋼琴演奏會。薩列里在他十六歲的時候保舉他成為一名宮廷樂師。但是畢竟父親崇高的聲望給了他太大的壓力。

　　後來，他辭去了宮廷樂師的職位，去了一個小鎮當鋼琴教師。一八四四年，五十三歲的弗朗斯離開了人世。和自己的哥哥卡爾一樣，弗朗斯也是終生未娶。

　　之後的歐洲又湧現出了燦若群星的音樂家。但是所有人都要仰望莫札特。他是音樂的精靈。雖然一生窮困潦倒，但他將自己的一生都給了音樂，並成為後世永遠瞻仰的音樂巨匠。今天當我們聆聽他的音樂，依然可以聽到他內心激盪的才華和熱情！

　　十九世紀的義大利作曲家威爾第在他五十歲的時候，曾經這樣娓娓訴說：「在我十八歲的時候，我認為我是最偉大的作曲家，也總是談『我』。在我二十五歲的時候，

我開始談『我和莫札特』。而在我四十歲的時候，我就只能談『莫札特和我』了。而現在，我只談『莫札特』。」美國學者房龍則感慨道：「隨著年齡的增長，我越來越崇拜莫札特。在我小的時候，除了貝多芬之外，沒有我崇拜的音樂家。後來，我又聽說了瓦格納。他們都很偉大。但是，巴哈最後把他們從第一的位置上趕了下來。巴哈在我心中占據了第一的位置。但是莫札特，當我第一次聽說他時，他就成為我最喜歡的音樂家了！」

蕭邦在臨終前告訴身邊人：「要演奏莫札特的作品來紀念我！」無獨有偶，莫札特鍾愛一生的海頓，去世之後就是用莫札特的《d 小調安魂彌撒曲》做的紀念儀式。這些偉大的音樂家和學者，都用自己的方式向莫札特表達了最崇高的敬意！

柴可夫斯基曾經專門寫了一篇名為《我心中的太陽 —— 莫札特》的文章。在文章中，他動情地說：

「在我死後，人們當然會想知道，我的音樂愛好和見解如何。因為我是很少發表口頭意見的。現在就從貝多芬開始，對他當然是要頌讚和奉若神明的。可我是怎麼看待貝多芬的呢？我對他的某些作品中的偉大之處表示讚歎，但我不喜歡貝多芬。我對他的態度令我想起了我在童年時對上帝耶和華的態度。我對他懷有驚嘆之感，但同時懷有

恐懼之感。反之，耶穌卻激起了我的喜愛尊重之感。他雖然是神，但同時也是人。他像我們一樣受難。我們憐憫他，我們愛他的美好的、人性的一面。如果說，貝多芬在我的心中占著類似上帝耶和華的地位，那麼，我愛莫札特卻如愛一位音樂的耶穌。莫札特是一位那麼天真可愛的人物，他的音樂充滿難以企及的美，如果要舉出一位與耶穌並列的人，那就是他了。」

　　我們也用柴可夫斯基的這段話作為結束語。我們向莫札特這位「音樂的耶穌」致以最高的敬意，人類將從他偉大的作品中找尋到人性的光輝，沐浴愛的溫暖！

附錄　莫札特年譜

1756 年 1 月 17 日，沃爾夫岡‧阿曼德‧莫札特出生於薩爾斯堡。

1762 年前往維也納，並在 1762 年 10 月為皇帝演出。

1763 年 6 月 9 日，開始歐洲之行。在巴黎凡爾賽宮為法國國王演出。

1764 年在倫敦逗留，在那裡遇見音樂家克里斯蒂安‧巴哈、義大利歌唱家貝利尼等。巴哈和貝利尼教會了莫札特欣賞歌劇，從此莫札特與歌劇結下了不解之緣。

1767 年創作的歌劇《第一誡的任務》和《阿波羅與雅辛托斯》上演。年底，維也納約瑟法女大公爵與那不勒斯國王舉行婚禮，父親李奧波德帶莫札特前往維也納。

1768 年開始創作歌劇《偽裝的傻子》。但是，由於奧地利皇帝的輕視，歌劇沒有取得應有的效果。

1769 年返回薩爾斯堡。薩爾斯堡大主教十分欣賞莫札特，任命其為薩爾斯堡宮廷樂師。年底，為了實現歌劇夢想，莫札特跟隨父親開始第一次義大利之行。

1770 年逗留義大利。在義大利，莫札特創作了第一首絃樂四重奏，其卓越的才華受到義大利人的肯定。在羅馬，莫札特父子面見了教皇，並被授予教皇勳章，冊封為金馬刺教宗的騎士。創作的歌劇《米特里達特》上演，轟動米蘭。

1772 年希洛尼姆斯‧格拉夫‧科洛萊多繼任為薩爾斯堡大主教，莫札特寫了誕辰劇《西庇歐內的夢》獻給他。

不久，莫札特被任命為樂隊首席。年底，隨父親開始第三次義大利之行。12 月 26 日，莫札特的歌劇《盧喬‧西拉》首演獲得成功。

1773 年因為在義大利沒有找到合適的工作機會，隨同父親返回薩爾斯堡。夏天，隨父親前往維也納。年底，兩人又動身前往慕尼黑。

1774 年慕尼黑之行。莫札特見到了巴伐利亞選帝侯，並呈交了自己的作品《虛偽女園丁》，然而並沒有獲得選帝侯的重用。

附錄 ————————————

1777 年不受大主教重用的莫札特向大主教遞交辭呈，他決心要到外面的世界實現自己的價值。9 月 23 日，莫札特帶著母親動身前往慕尼黑。在慕尼黑，莫札特依然沒有得到選帝侯的重用。11 月 1 日，兩人動身前往曼海姆。在這裡，莫札特認識了年輕的歌唱家路易絲·韋伯，並深陷感情。

1778 年 7 月 3 日，母親去世。同年，薩爾斯堡宮廷樂長去世，大主教決定重新召喚莫札特擔任宮廷樂隊的樂長。深陷母親去世痛苦之中的莫札特決定取道曼海姆返回薩爾斯堡。在此期間，莫札特創作了一些鋼琴奏鳴曲和小提琴奏鳴曲。

1779 年 1 月返回薩爾斯堡。大主教任命其為教堂管風琴師和樂隊首席。

1780 年創作歌劇《依多美尼歐》。

1781 年 1 月 29 日，《依多美尼歐》在慕尼黑首演。

因為不願意返回薩爾斯堡，莫札特最終與大主教決裂，成為歐洲歷史上第一位公開擺脫教廷束縛的音樂家。為了解決經濟問題，莫札特開始廣泛接受創作邀請。該年，他創作了歌劇《後宮誘逃》。莫札特與海頓在維也納相識，並成為忘年之交。

1782 年 7 月 16 日，《後宮誘逃》在維也納首演，獲得了相當的成功。伴隨著生活的逐漸安定，莫札特最終決定與康絲坦茲·韋伯走進婚姻殿堂。8 月 4 日，兩人在維也納斯蒂芬大教堂舉辦了婚禮。

1783 年 6 月 17 日，莫札特的第一個孩子降臨人間。夫妻兩人決定動身返回薩爾斯堡，去看望父親。在薩爾斯堡，莫札特舉辦了音樂會，上演自己近年來的作品，取得了很好的效果。8 月 19 日，莫札特的孩子不幸夭折。

1784 年春天，莫札特得了一場重病，差一點就丟了性命。姐姐瑪利亞在這一年結婚。2 月 9 日，莫札特開始寫《我的全部作品目錄》。9 月 21 日，莫札特第二個孩子出生，不久夭折。

1785 年春季，父親李奧波德專程前往維也納看望莫札特和自己的孫子。

1786 年 5 月 1 日，《費加洛的婚禮》在維也納首演，獲得了輝煌的成功。10 月，莫札特的第三個孩子卡爾出生，並最終幸運地活了下來。

1787 年 2 月，莫札特開始創作《唐璜》。開始布拉格之行。在布拉格，莫札特不僅上演了《費加洛的婚禮》，而且在 10 月 29 日親自指揮了《唐璜》的首演並一舉獲得成功。父親李奧波德在這一年身患重病，並最終在 5 月 28 日去世，終年 68 歲。貝多芬來到維也納拜訪莫札特。莫札特擔任了貝多芬的音樂教師。不久，貝多芬因為母親身患重病而返回了波恩。莫札特第四個孩子出生，但不久又因病夭折。

1788 年創作最後三部交響曲：《降 E 大調第三十九交響曲》、《g 小調第四十交響曲》、《C 大調第四十一交響曲》。

1789 年跟隨自己的學生利希諾夫斯基伯爵前往德累斯頓、萊比錫、柏林。莫札特覲見了威廉國王，體會到威廉國王的宮廷音樂風格。雖然國王非常想留莫札特擔任宮廷樂長，但由於並不喜歡國王的宮廷音樂風格，莫札特拒絕了這項提議。6 月，莫札特的第五個孩子出生，不久夭折。開始創作歌劇《女人心》。

1790 年 1 月 26 日，歌劇《女人心》在維也納上演。

2 月 20 日，奧地利皇帝去世，莫札特也隨即失去了宮廷作曲家的職位。莫札特在此時接受了倫敦一位音樂經紀人所羅門先生的邀約，準備前往倫敦創作歌劇。然而，莫札特此時卻患上了嚴重的胸膜炎，被迫放棄了此項行程。

1791 年 7 月 26 日，莫札特第六個孩子弗朗斯出生，並最終幸運地活了下來。9 月 30 日，《魔笛》在納也納首演。在生命的最後時刻，莫札特的心靈也回歸平靜。他陸續創作了《A 大調單簧管協奏曲》和《d 小調安魂彌撒曲》等著名樂章，成為這位音樂天才的「天鵝之歌」。

1791 年 12 月 5 日凌晨一點，莫札特在維也納去世，終年 35 歲。莫札特去世的時候，家裡一貧如洗，最終只能寒酸地安葬在窮人公墓。

電子書購買

國家圖書館出版品預行編目資料

跟著安魂曲見上帝！永恆的音樂神童莫札特：
《唐璜》、《魔笛》、《安魂曲》磅礡的序曲
如他的璀璨人生，天縱之才終不敵命運捉弄，
傳奇的一生如同樂曲般稍縱即逝 / 劉新華、音
渭編著 .-- 第一版 .-- 臺北市：崧燁文化事業有
限公司，2022.08
　　面；　公分
POD 版
ISBN 978-626-332-626-2(平裝)
1.CST: 莫札特 (Mozart, Wolfgang Amadeus,
1756-1791) 2.CST: 音樂家 3.CST: 傳記
910.99441　　　　　　　111011946

跟著安魂曲見上帝！永恆的音樂神童莫札特：《唐璜》、《魔笛》、《安魂曲》磅礡的序曲如他的璀璨人生，天縱之才終不敵命運捉弄，傳奇的一生如同樂曲般稍縱即逝

臉書

編　　著：劉新華、音渭

發 行 人：黃振庭

出 版 者：崧燁文化事業有限公司

發 行 者：崧燁文化事業有限公司

E - m a i l：sonbookservice@gmail.com

粉 絲 頁：https://www.facebook.com/sonbookss/

網　　址：https://sonbook.net/

地　　址：台北市中正區重慶南路一段六十一號八樓 815 室

Rm. 815, 8F., No.61, Sec. 1, Chongqing S. Rd., Zhongzheng Dist., Taipei City 100, Taiwan

電　　話：(02) 2370-3310　　傳　　真：(02) 2388-1990

印　　刷：京峯彩色印刷有限公司（京峰數位）

律師顧問：廣華律師事務所 張珮琦律師